郭麗慧　著／繪

速寫

老台北

動人的往日情懷（推薦序）

　　速寫是將所見事物記錄下來的一種方式，是繪圖，也是敘事；速寫能夠將作者內心的感受和想要表達的重點，深刻且準確地傳達給觀看的人。

　　而對於從事台北文史研究已有數十年的我來說，《速寫老台北》的誕生著實是一件令人興奮的事；書中充滿感情的筆觸以及富含生命力的色彩，深深地打動了我！

　　這本書不僅能讓走過那些年的大人們再次回味往日情懷，亦可以滿足那些對父母曾經揮灑青春的地方充滿好奇的孩子們。

　　謝謝麗慧將承載著台北歷史文化的各個角落演繹得如此動人，期待您未來能繼續速寫台灣的其他城市，將存在於這塊土地上的美麗與價值，用您獨特的方式去記錄與傳承，分享給世上更多的人。加油！

懷舊大師　張哲生

記憶中的老台北（自序）

　　位於北門廣場對面的鐵道部廳舍，在見證台北百年變遷發展後，歷經十六年古蹟修復，於二〇二〇年七月以「鐵道部博物館園區」面貌正式對外開放，而身為火車文化一環的「台灣鐵道旅館」，也隨著博物館開放重現在民眾眼前。

　　園內為「台灣鐵道旅館」設置特展並復刻了旅館的模型外觀以及還原部分角落景象。百年前號稱東洋第一的國際飯店「台灣鐵道ホテル」，於一九四五年台北大空襲期間，遭炸彈擊中摧毀，是座已經消失的記憶座標，後人並無緣得見。原址就位於現在台北車站對面的新光三越及亞洲廣場大樓一帶，參觀後我才發現，在不同的時空中，同一塊土地上，這座富麗堂皇且豪華無比的飯店，就位在我曾工作十多年的地方。原來，我曾經和歷史的距離如此靠近！也令我不禁為消失的歷史感慨，「然而這個城市的故事不能不留存下來，我希望能為這塊土地保存更多的歷史記憶」，這時想要將這些已經消失或快要消失的記憶記錄下來的念頭，從那刻起已在我心裡萌芽！

　　我在台北出生、成長，半世紀的生活歷程幾乎與這個城市共存，城市角落裡的許多故事，每天不斷的發生、存在、然後消失，身處其中的我們卻覺得一切是那麼自然，所留下來的歷史文化記憶也越來越少。因此，我走入台北的街角巷弄，用畫筆彩繪時光，斑剝的老房子、香煙裊裊的古廟和刻畫歷史記憶的

建築古蹟，都成了我畫面中的瑰寶，我從生活中尋找構圖，用手繪的溫度替代相機，用畫筆代我述說老台北發生過的故事和過往的記憶！我想要用畫筆重回一九九二年拆除已不復存在的中華商場，重回那個承載著我青澀歲月的西門町，喚醒那些沉睡在心底的珍貴記憶，那曾經是多少人的青春啊！

《速寫老台北》是一本打開我們青春記憶的書，一枝畫筆、一張紙、一段段被遺忘的故事……這一本書用時光與故事佐料，把回憶用畫筆和水彩暈染出記憶中那個美好的「老台北」！在每一張扉頁裡，都可以看見隱藏在青春歲月中，老台北的前世今生。記憶會遺忘但無法刪除，在那塵封的盒子裡，會是一張公車聯票？或是年少時心中偶像的音樂卡帶？亦或是祈求聯考順利的平安符？不管是什麼，跟我一起來重現留在你我記憶中流逝的美好年代！

你可以感受到老房子的溫度與故事！
你可以品嚐到廟埕前的懷舊古早味！
你可以捕捉到青春歲月的點點滴滴！
你可以體驗到廟會在地文化的感動！

這些是我畫筆下的「台北城」，也是埋藏在你我記憶中的老台北！

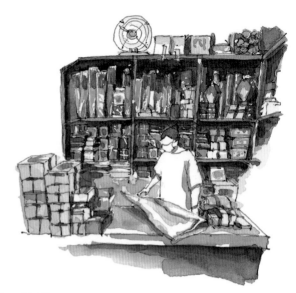

目錄

壹、百年歷史—老艋舺

貳、不老青春樂園 ―「西門町」

參、閱讀台北城「城中故事」

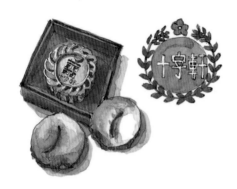

肆、新生活美學下的「大稻埕」

伍、文風鼎盛 — 大龍峒

陸、台北歷史散步

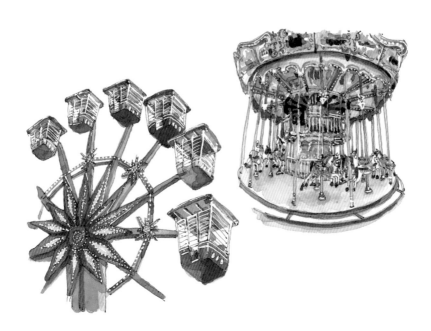

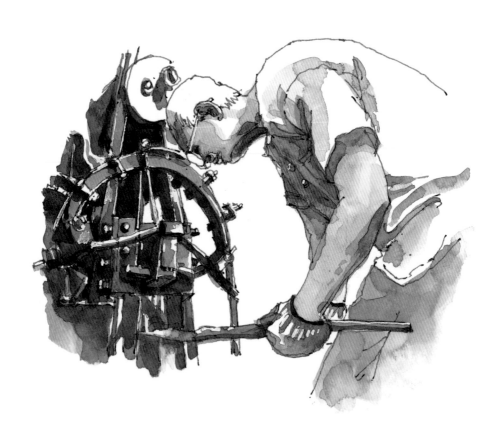

壹。百年歷史老艋舺

「艋舺」原為台灣原住民平埔族凱達格蘭族語「獨木舟」之意，數百年前常見獨木舟聚集在淡水河邊與漢人進行物物交易的景象，而有「艋舺」此名。

世界上多數古老的城市都靠近水岸，「艋舺」也不例外，早期淡水河上可行駛戎克船（平底的中國帆船），在淡水河外海的船舶可以將商品經淡水河載至艋舺，台灣的茶葉貨物也可通過這樣的方式，運銷世界各地，也因此讓艋舺商業繁盛一時！與台南府城、彰化鹿港並列當時台灣三大重要城市，享有「一府、二鹿、三艋舺」的美稱。

「艋舺」是台北文化發源地，擁有豐富的歷史背景與文化，承襲質樸年代的台灣形象！從老台北人信仰中心的「龍山寺」，到記錄萬華人生活樣貌的「剝皮寮文化園區」或者隱藏在巷弄間台北僅存的「三秀打鐵店」，在艋舺散步如同進入早期台北人的日常，時間在這裡凝結，稍不注意就忽略掉許多舊時光的痕跡。

從傳統「艋舺」到今日「萬華」，其範圍包含西門町、艋舺、雙園一帶（舊稱加蚋仔）等，歷經近百年歲月洗禮的傳統街廓，這些傳統街區逐漸演變成不同文化性格的城市生活圈，隱身於市街中許多的地景，繼續傳承著老艋舺的過往與新萬華的盛衰。

建築藝術的殿堂
「龍山寺」

　　認識一個城市的方式，就是去拜訪當地的寺廟。

　　老一輩的常說「拜米糕，投錢緣；拜麵線，添福壽；拜糕仔，高高在上，子子孫孫中狀元」。拜拜時買線香和米糕已經成為一種習慣。以前拜拜用線香來做為人與神之間的橋樑，但在去年龍山寺結束長達二百八十一年燒香的傳統後，改用「心」以雙手虔誠參拜，心誠則靈一樣能消災解厄、福氣庇蔭！

　　大家有否注意到龍山寺的香爐上面，有四個沒穿上衣的外國人，立在四角把香爐撐起來？據說先民不滿荷蘭在台期間暴取豪奪，把這些恩怨反應在宗廟雕飾上，讓「憨番」打扮成力士模樣扛著香爐頂蓋，形成「憨番抬廟角」的有趣畫面！

　　艋舺龍山寺不但是在地化的傳統寺廟，也深植在台灣人的心中，不只石雕、彩繪、交趾陶及剪黏等出自名家之手，細節設計也都令人驚嘆連連。建築的工匠藝術價值極高，更是一座具國際化建築的藝術殿堂。

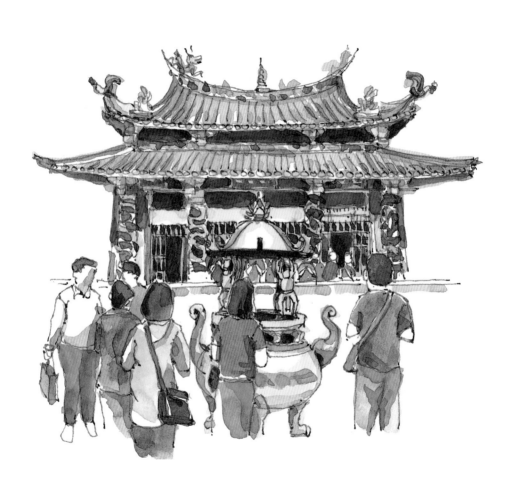

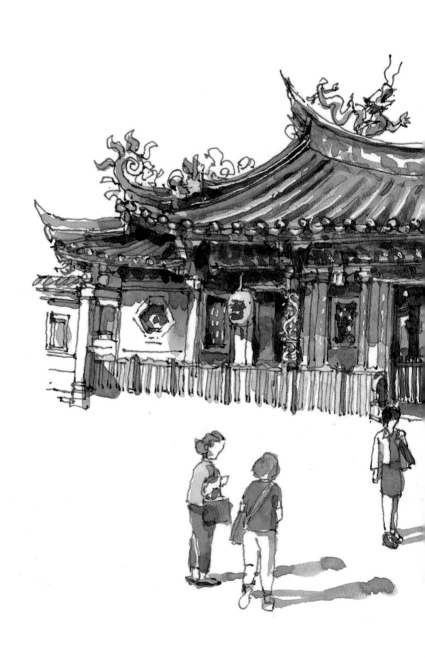

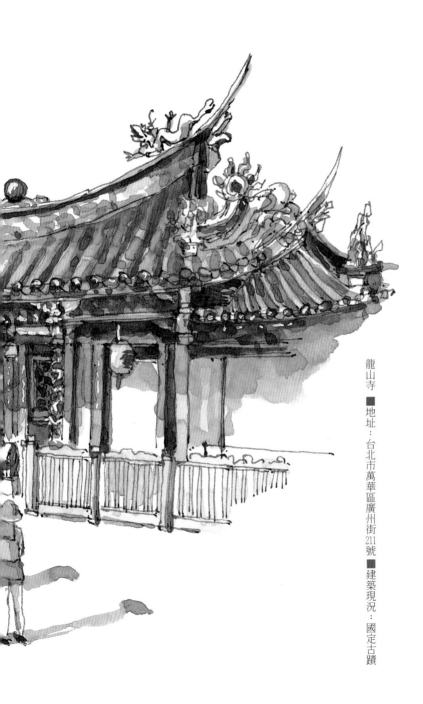

龍山寺　■地址：台北市萬華區廣州街211號　■建築現況：國定古蹟

落鼻神蹟 ——
「艋舺清水巖祖師廟」

　　看到艋舺清水巖祖師廟是否覺得似曾相識？是在電影《艋舺》中兄弟們點香結義時曾出現的場景。二〇一〇年電影上映後，艋舺祖師廟也成為追星族們必訪的景點之一，尤其是主角身上的紅色復古香火袋，更是掀起了一股懷舊風潮呢！

　　艋舺清水巖祖師廟，位於康定路與長沙街交叉口。相傳清水祖師神像非常靈驗，每逢天災巨變前，祖師神像的鼻子就會掉落向信徒示警，而且神蹟屢屢出現一直延續到現代。因此又有「落鼻祖師」尊稱。

　　祖師廟內有光緒皇帝御賜「功資拯濟」匾額一面，以及北宋時期沉香木雕刻的「蓬萊老祖本尊」，是受道教和民間信仰影響很多的廟宇。整體建築特色呈現清朝時台灣渾厚樸拙的藝術水準，是台北唯一保存咸豐、同治年間廟宇建築原貌迄今的。近年廟內也進行整修，以保存這座富含歷史價值的古蹟建築。

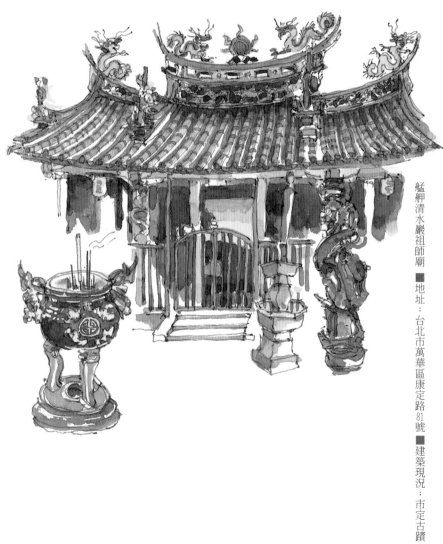

艋舺清水巖祖師廟 ■ 地址：台北市萬華區康定路81號 ■ 建築現況：市定古蹟

艋舺大拜拜 ─
夜巡暗訪「青山王」

　　「艋舺青山宮」位於艋舺最老的市街 ─
貴陽街上，是台北碩果僅存的傳統式廟宇
之一，充滿歷史痕跡的廊柱、三川殿上的八
角藻井，都讓人感受到匠師精湛的手藝，以
及廟宇的莊嚴和氣宇軒昂。

　　你參加過台北的遶境祭典嗎？每年農曆十
月底來到萬華，就會發現與傳統宗廟相關的
店家在這時候都忙得不可開交，家家戶戶擺
出香案、祭上供品以及流水席，讓祭典現場
顯得熱鬧非凡。

　　從農曆十月二十三日青山王聖誕前二日
開始，青山王率部將夜巡暗訪。到「十月
二二」舉行盛大的遶境遊行，就是當地知名
的「艋舺大拜拜」，規模之大幾乎走遍整個
萬華地區，八將團出軍時的魅力令眾人屏息
以待，是台北地區宗教祭典一大盛事！

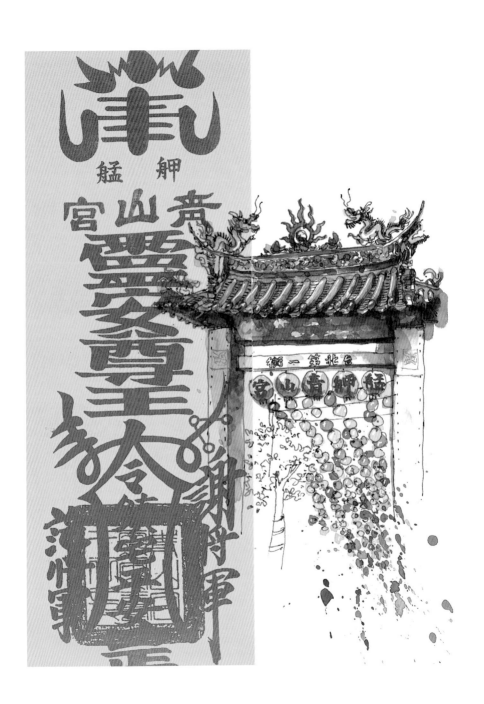

艋舺青山宮　■地址：台北市萬華區貴陽街二段218號　■建築現況：市定古蹟

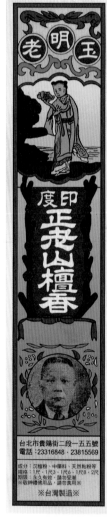

老明玉香鋪 ▌地址：台北市萬華區貴陽街二段155號

線香的長短都是依據
文公尺上紅字來製香
的尺寸。

拜拜的香可以吃？——
「老明玉香鋪」

　　走進位於台北第一街貴陽街上最老的「老明玉香鋪」，店內撲鼻而來的木頭香氣溫和又不嗆鼻，一格格傳統櫃子裡擺放著線香和金紙，傳承前人傳統製香的用心，以及對舊城時代的記憶，持續飄香到現在。至今香鋪線香的包裝上，還印有第一代經營者黃燦的照片，只因讓大家燒好香是他們一輩子的志業。

　　偶然看到某節目中，主持人在老明玉香鋪現場吃香？老闆解釋說：「因為我們的香是由一、二十種中藥材手工製成，全都是純天然的中藥材，含有清熱解毒的功效，所以以前香爐裡的香灰是可以吃的。」

　　敬神祭祖是人們的傳統生活習慣，看著線香飄出的裊裊輕煙，童年時與母親到廟裡拜拜的情景就會浮現在腦海，線香燃燒的香氣，聞起來就像舊時光裡沉澱的老味道。記憶中母親總說：「廟裡使人心神安定。燃香敬神，心誠就好。」

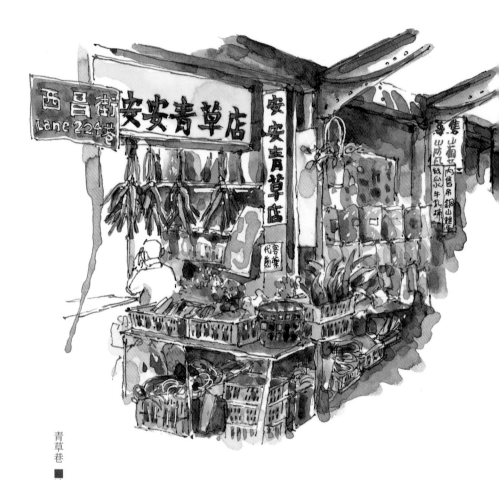

青草巷　■地址：台北市萬華區西昌街224巷

百年歷史救命巷 ——
「青草巷」

　　來到龍山寺附近的西昌街上，會聞到一股淡淡的青草清香味，這裡就是台北著名的「青草巷」。巷口的安安青草店老闆說：「這裡（青草巷）已經有一百多年的歷史了，攏是古早人傳下來的，在中西醫還沒發達的時候，草藥就有了。」

　　據說艋舺開墾之時，流行疾病肆虐，隨著龍山寺的藥籤因運而生的青草巷，因此成為民間診療疾病的地方，每家店陳列擺放著各式各樣的草藥，有許多的古傳偏方隱藏其中，可說是當時知名的「救命巷」。雖然龍山寺的藥籤已不復存在，但這裡依舊是北台灣最重要的藥草販售地。

　　時代跟環境都在變，「青草巷」除保留在地的特色之餘，也順應潮流從傳統產業中蛻變，以藥草茶包取代藥草，用另一種方式走入我們的生活中，期許成為「青草巷 2.0」。來挖寶之餘，想增長見識、清肝退火、美容養顏，就先來一杯古早味青草茶吧！

百餘年前的清代市街 ——
「剝皮寮」

　　二〇一〇年《艋舺》電影賣座，讓大家開始注意到萬華這個老地方，而劇中的「剝皮寮」老街，也因此成為萬華最受歡迎的景點之一。

　　剝皮寮在清代稱為「福皮寮街」，早在清嘉慶年前就已形成市街。因為「福」的台語發音和日語的「北」相近，所以日本人在地圖上記為「北皮寮」，「北皮寮」用台語發音就成了今天的剝皮寮。

　　剝皮寮歷史街區位於龍山寺附近，橫跨了清代、日治、民國三個時代的建築風格，是一條足以代表艋舺特色的市街。拱型的騎樓是在地商家特有的建築風格、紅色的磚牆看盡艋舺的繁華與落寞，從剝皮寮街道中，感受到百餘年前清代萬華人生活的街道的風貌，也看見老台北獨特的歷史文化和建築特色。

T.R磚

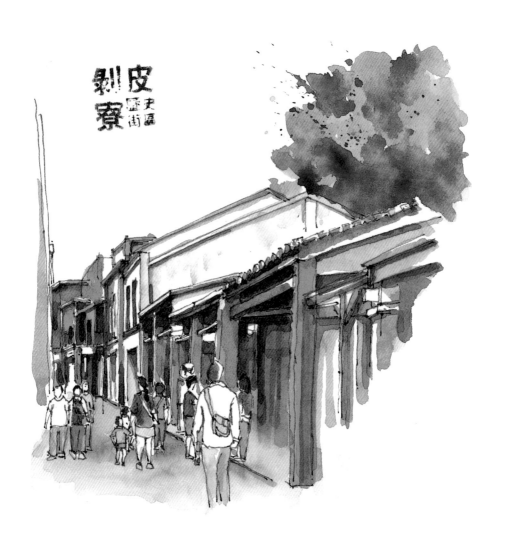

剝皮寮歷史街區

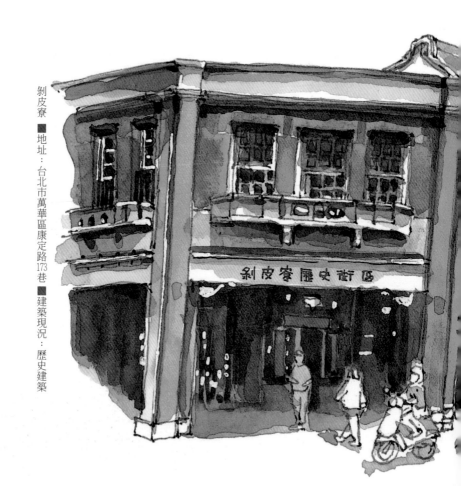

剝皮寮　■地址：台北市萬華區康定路173巷　■建築現況：歷史建築

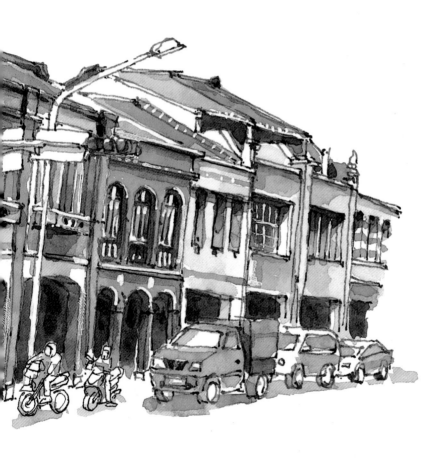

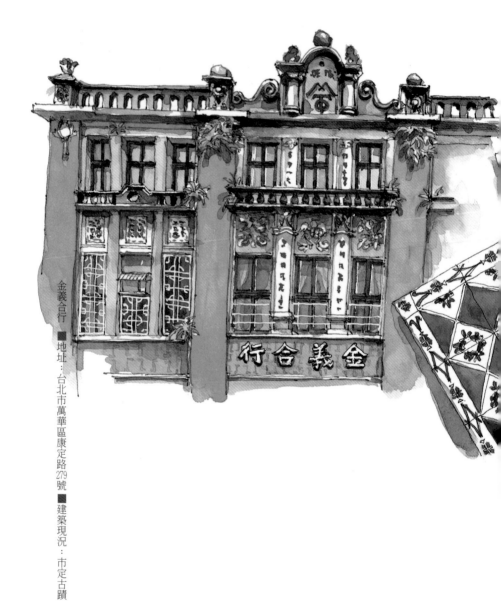

金義合行 ■地址：台北市萬華區康定路279號 ■建築現況：市定古蹟

大正年間的樓仔厝
「金義合行」

　　走出萬華車站，映入眼簾的是一棟氣勢宏偉的三層樓仔厝「金義合行」，這是艋舺康定路上第一間，也是最精采的一棟街屋。

　　「金義合行」早期曾經營玻璃製造工廠，是台灣玻璃業最早的創始者，更是台灣知名的陶瓷公司，也是道道地地的百年老店。玩賞碗盤的人，對「金義合行」印象深刻，其做生意的理念和精神，除了賺錢營利也講義理，就是「金」與「義」的結合！

　　建於一九二○年的「金義合行」是陳家的起家厝，建築外觀融入大正年間流行的元素，例如：正面山牆的仿歐式浮雕，二樓牆面貼覆花草圖案的馬約利卡磁磚（Majolica Tile），精細裝修極具建築及藝術價值。後院雙層迴廊水池造景，與採用金山萬里咾咕石的旋轉梯，是台北市少數留存至今的日式花園。家族以近百年來居住於此的濃厚情感，將古厝申請為古蹟以保留此處深富歷史歲月的記憶。（「金義合行」已於二○二一年二月二十五日，登錄為直轄市定古蹟）

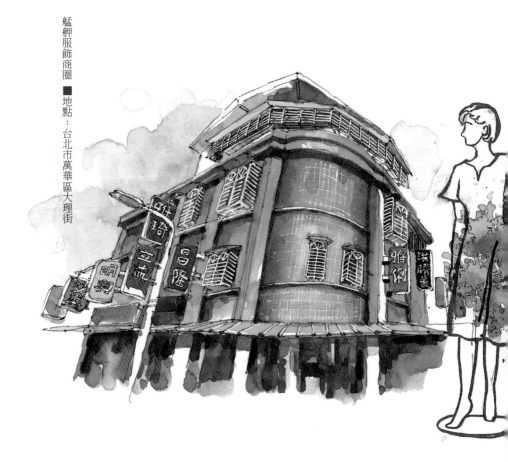

艋舺服飾商圈 ■ 地點：台北市萬華區大理街

媽媽姊姊們的私房衣櫃 ——
「艋舺服飾商圈」

　　大理街位於萬華火車站附近，交通十分方便，在一九六〇年成衣發展蓬勃的年代，早已是北台灣的服飾重鎮，是比松山五分埔更早形成的成衣批發商圈。

　　萬華「艋舺服飾商圈」是批客的大本營。早期曾高達近兩千家服飾店面，由設計到生產一貫作業，品質和價格也都具有競爭力，當時不只北部的人會來批貨，也不乏其他國家的人前來朝聖，遇到過年節慶時更因人潮擁擠，道路呈現半封閉的景象呢！

　　看到這些琳瑯滿目的衣服，讓我想到小時候陪媽媽來艋舺逛街的兒時往事，大多是為了親戚的喜宴或是過年之類的場合需求，媽媽會帶我坐公車去「城內」（附註）買衣服，服裝店一家一家的逛，媽媽是愛漂亮的人，但價格更是她考量的因素之一，她說：「逛街，主要是『逛』，喜歡才買呀？」好懷念陪媽媽逛街的時光，雖然媽媽不在了，但是每當我來到這裡，感覺還是一樣的熟悉又令人懷念！

附註：台北城是指台灣於清朝統治期間，於台北大稻埕與艋舺兩地之間所構築，面積達一點四平方公里的城廓。因為是台北府所在，所以又稱為台北府城。有別於台北府城以外的已開發聚落，台北城牆內的街區被稱為「城內」。

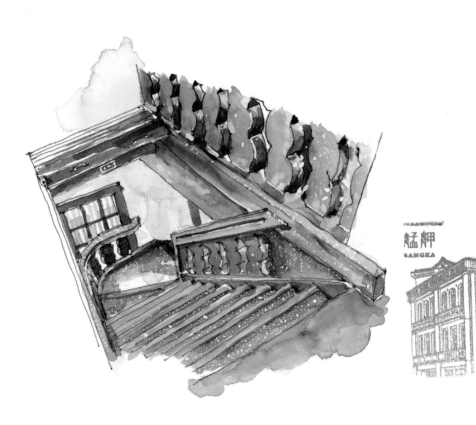

艋舺
BANGKA

重現老宅榮光 ——
「艋舺林宅」

　　建造於日治昭和年間的「林宅古厝」，曾是艋舺地區最高的獨棟洋樓，位於萬華西園路口，因建造時的道路規劃，建築外觀才呈現如今所見不規則的地坪外貌。

　　「艋舺林宅」是融合傳統與西方、日式風格建築外觀的紅毛樓，目前為連鎖咖啡店星巴克承租，外牆上鐵件質感製作的星巴克Logo，現代時尚與老宅的結合毫無違和感。象徵豐收與富貴的橢圓形鮑魚飾、老式雙開門以及每層樓不同形狀的透空洗石子欄杆，或二樓融合中西的創作藝術刺繡牆皆令人感到讚嘆，每個細節寓意都令人感受到舊時家族的繁榮與興盛。頂樓的公媽廳，除了有傳承之意，也凝聚林家的感情和向心力，如同裝飾的二十二隻泥塑鴿子，在在期許後代子孫開枝散葉後不忘歸巢。

　　來到星巴克艋舺門市，你喝到的不僅僅是一杯咖啡，還有舊時光所留下來的歷史人文之美！隨著萬華林宅咖啡飄香，讓老宅重現當年富豪家族的榮光之外，也將艋舺的在地文化持續傳遞下去。

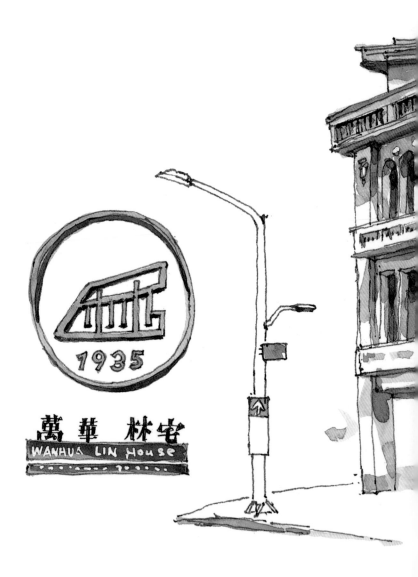

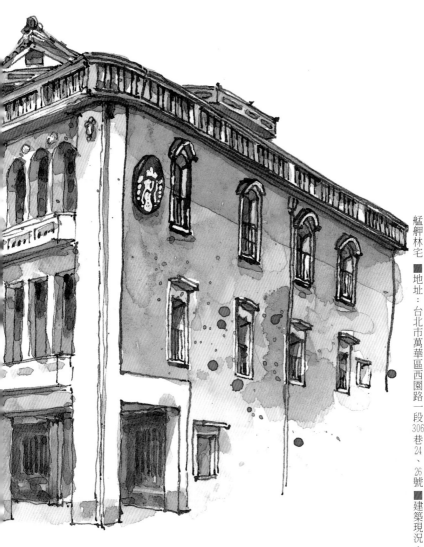

艋舺林宅 ■地址：台北市萬華區西園路一段306巷24、26號 ■建築現況：市定古蹟

公媽廳屋頂採用
日本黑瓦的入母屋
式建築（即歇山頂）

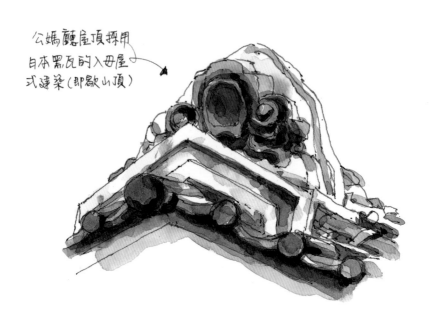

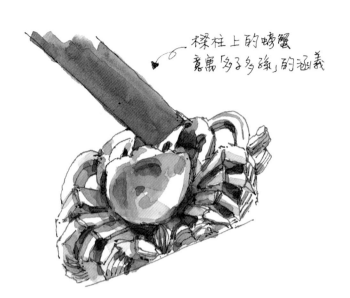

樑柱上的螃蟹
意寓「多子多孫」的涵義

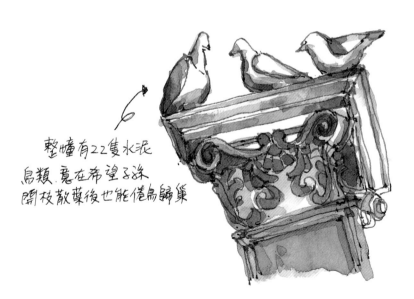

整幢有22隻水泥
鳥類. 意在希望子孫
開枝散葉後也能倦鳥歸巢

陣陣叭噗聲的古早味 ——
「永富冰淇淋」

　　「叭噗～叭噗～」小時候聽到外頭傳來的叭噗聲會被吸引著跑出去，騎著三輪車賣叭噗冰的小販迎面而來，大家欣喜的簇擁而上，「老闆，一球芋頭和一球雞蛋。」等待冰桶裡的古早味冰淇淋滿足自己的味蕾！「叭噗～」這個聲音是多少人的兒時回憶啊！

　　位於西門町三角窗的「永富冰淇淋」創立於民國三十四年，從街角擺攤到後來買下別人用來儲藏物品的「樓梯角」，小小的空間變成冰店的落腳處，直至今日。第一代創辦人吳永富推著攤車賣的「三色冰」芋頭、紅豆與雞蛋，仍是必吃的懷舊冰品，難忘的傳統風味好吃又實在！

　　持續飄香七十幾個寒暑的古早味冰品，用自然的食材製作的叭噗冰，讓人吃了冰涼又消暑。陣陣的叭噗聲是過往的記憶，店外阿公早期推攤車時用的舊板凳，傳承著那份對祖先與對叭噗冰的責任感與堅持。

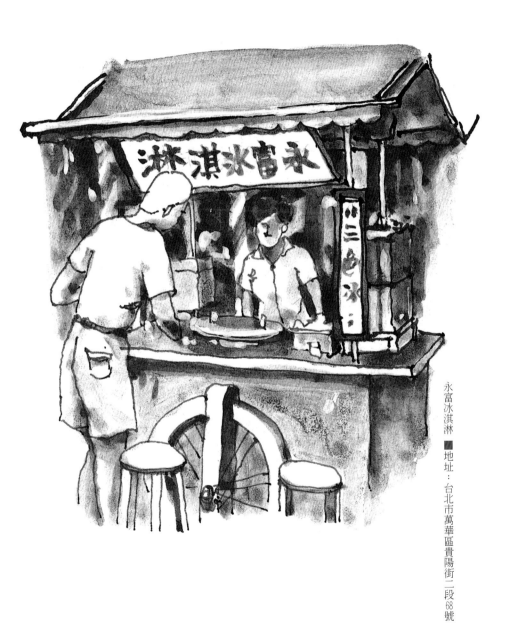

永富冰淇淋 ■地址：台北市萬華區貴陽街二段68號

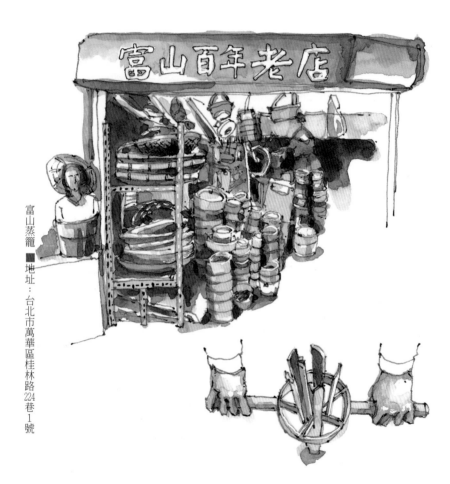

富山蒸籠 ■地址：台北市萬華區桂林路224巷1號

竹蒸籠蒸出的美味 —
「富山蒸籠」

　　早期，蒸籠和木桶是家戶必備的家庭用具。從環河南路五金街轉進桂林路，就會瞧見隱身巷內，層疊擺滿各式大大小小竹木蒸籠的百年老店一「富山蒸籠」。

　　蒸籠在港式小點中扮演重要的角色，因為食物美味的關鍵在於蒸籠的品質。尤其在傳統港式飲茶店內，一籠籠堆疊的小點心催著人們的味蕾，服務人員推著點心車來來回回穿梭在走道上的景象，充滿舊時光的氛圍，點心推車上不斷冒出熱呼呼白煙的小蒸籠，是許多人的舊時回憶！

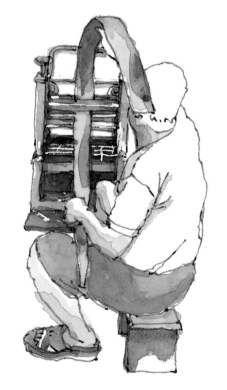

　　「富山蒸籠」二代傳人蕭生育經常坐在倉庫門口做蒸籠，依照傳統工法先將浸過水的長條木片用機器彎出弧度，捲成圓形後再穿洞，以藤條將木框鎖緊的動作，決定一個蒸籠的耐用度，需要足夠的經驗才能將蒸籠捲得又圓又緊實。

　　你有看過直徑一米八的超大蒸籠嗎？二〇一七年時由餐廳業者推出，可同時蒸製三十道料理、全台最大的蒸籠宴，便是出自蕭生育之手，他協同家人耗費兩個多月完成這個比他還高的蒸籠，這也是蕭生育最大的驕傲。

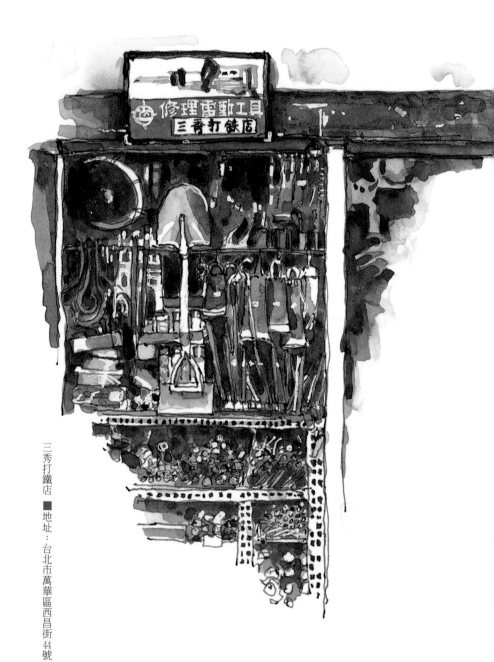

三秀打鐵店 ■地址：台北市萬華區西昌街44號

萬華最後打鐵師 ──
「三秀打鐵店」

　　早期，萬華西昌街又稱「打鐵街」，在全盛時期幾乎整條街都從事打鐵的生意，隨著打鐵業式微，目前萬華僅剩「三秀」這最後一間打鐵店。

　　踏進三秀打鐵店，就會聽到鏗鏘清脆的打鐵聲。「只有我們還在這裡打拼。」台北最後的鐵匠張秀榮感慨地說。門口的鐵架上擺放著一把把的菜刀和農耕用鐵具，將近百年的「三秀打鐵店」對張秀榮來說，唯一堅持的就是做工的品質和奮鬥到底的鋼鐵精神。那是一份工匠從骨子裡透出的底氣，每每奮力舉起重鎚一擊，高溫噴出的火花時常濺到雙手滿是火燒的傷口，對身經百戰的打鐵師傅來說，都是家常便飯。老鐵匠說「怕燙就不要來打鐵」。

　　一把好的刀具就算歷經時代的淬煉，也依然能永久使用。從傳統農耕用具，到建築電動機具的老店，張秀榮肩負著傳承的使命，見證著萬華打鐵街的榮景與時代的記憶。

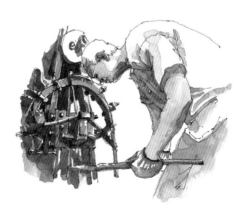

返回舊時光 ——
「華江整宅」

　　幾十年前戰後日本人撤離台灣，台北湧進了大批的外地移民，造成無數違章建築群立。國宅概念的「華江整宅」便因應而生，而這裡也是台北市興建的最後一批整建住宅。

　　在你童年記憶中，老嫗在陽台曬棉被、晾衣服，老人們三三兩兩在騎樓泡茶、下棋、聊天，一群孩童在走廊跑來跑去、嬉戲打鬧的畫面，就在艋舺的華江整宅！四層樓的環形建物用天橋串起了四個社區，二樓的住戶有全台僅存的「亭仔腳」，打開門天橋就在家門口。內部相連大大小小的樓梯，彷彿是多啦A夢的任意門，穿越在阿公阿嬤們栽種的花草中，像是個被隱藏的美麗祕境！

　　華江整宅還有一個高聳入雲的社區水塔。這個巨大樸拙的水泥塔就像一座等待發射的飛碟般，被社區包圍在其中，默默的佇立著，見證曾經繁華的歷史歲月，隨著時間洪流消逝，繼續述說著老台北的故事！

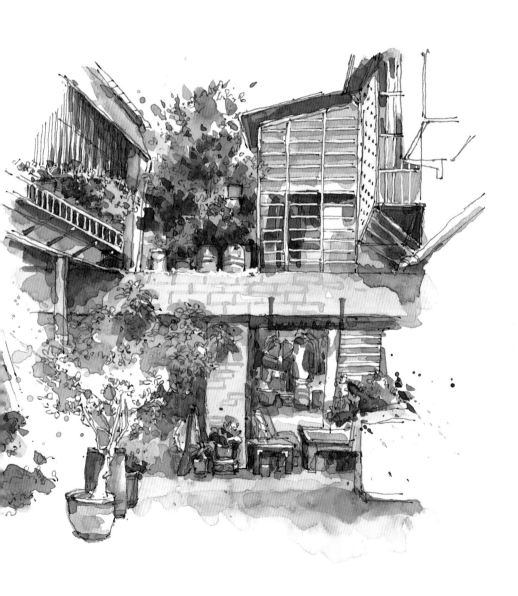

華江整宅 ■ 地址：台北市萬華區環河南路和和平西路交叉口

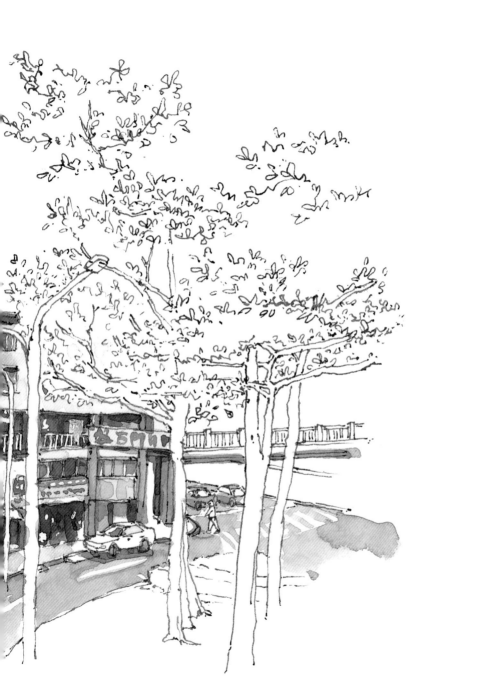

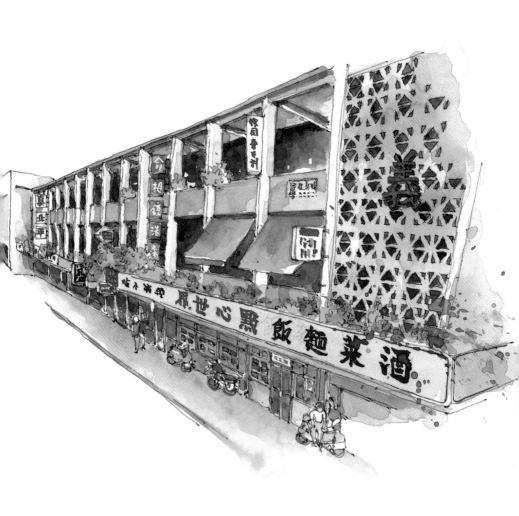

貳。不老青春樂園西門町

於日治時期就已經打造成為「井」字形娛樂商圈的「西門町」，擁有著那一代人的青春記憶。「西門町」從白天到黑夜獨一無二的魅力與創意，不論是過去到現在，乃至未來，那份專屬於青春的印記也總是在此迴盪盤旋歷久不衰！ 西門町一直以來就是時代的流行集散地，不管是哪一代人來西門町，除了吃、喝、玩、樂之外，還可以從霓虹閃爍的街市中看見蘊藏其中的各種流行樣貌；在這裡除了古蹟、美食、電影街、文創禮品外，還可以看見新世代街頭塗鴉、DJ 酒吧以及搖滾刺青。從走出西門捷運站出口開始，過去受過時光洗禮本已頹圮的西門紅樓經過再造，恢復了往日的風華；熱鬧的電影街永遠都是人潮洶湧；還記得年少時總愛逛的「萬年商場」，是永遠都抹不去的童年回憶；還有必去造訪的「謝謝魷魚羹」、「蜂大咖啡」的下午茶，都是這一代人的嚮往。吃飽喝足後走到「蜂大咖啡」對面的「台北天后宮」祈福許願！最後到附近整修後的「西本願寺」感受京都風的洗滌，為旅程落下完美的句點。

西門町在新舊文化的跌宕下，引領一個一個世代的潮流。在這個「不老之地」，有著成年人的回憶青春回憶、有著年輕人新潮時尚的自我表現；也透過不同世代在時光的洪流中交替的歷史記憶，讓任何人都能在這裡尋找到唯一屬於自己的「西門町」！

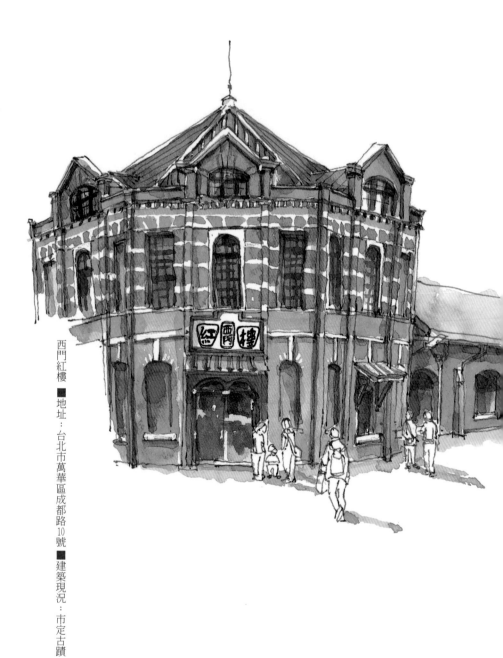

西門紅樓　■地址：台北市萬華區成都路 10 號　■建築現況：市定古蹟

文創孵夢地 ——
「西門紅樓」

　　到西門町只有逛街看電影嗎？不是的，你還可以來趟文創之旅喔！

　　清代的台北，主要的商業活動大多集中在萬華、大稻埕，日治時期為供應當地移民日人的生活日常所需，西門旁的「新起街」，便出現以簡單木造房舍為主的市場建築。一九〇八年落成的西門市場，由八角形的「八角堂」和十字形的「十字樓」所組成，是台灣第一座日本人購物的官方市場，也是保存最古老完整的三級古蹟市場建築。

　　裹著紅色磚牆的「西門紅樓」，以洗石子仿造山石當作橫帶裝飾，立面的「老虎窗」、頂端的三角形「山頭」充滿那個時代建築的標記，這棟維多利亞式的建築風格，早期曾經是劇場也是台北最早的戲院之一。二〇〇〇年時浴火重生後以文創形式發展至今，每到假日北廣場的創意市集，是許多觀光客以及年輕人的必遊之地，歲月匆匆，融合了過去和未來的西門紅樓，成為古蹟活化的文創孵夢地，也永遠是老台北人心中最美的記憶！

被隱沒的歷史記憶 ——
「西本願寺」

　　熱鬧繁華的西門町對大家來說是逛街購物、看電影的地方，若說到西本願寺就位在西門町南緣，相信很多人會露出驚訝的表情！因為日式佛寺和西門町的關聯性很難讓人聯想在一起。

　　「西本願寺」被發現的過程有些戲劇性，二〇〇五年時中華路都更，開挖後卻發現這一大片違章建築中，竟隱藏著一座日本佛寺！日治時期的西本願寺，建築規模相當雄偉，是當時台灣最大的日式佛寺。據當時的村民說寺院的地下可能埋著二次大戰時埋藏的珠寶黃金；更傳說財寶主人的後代還曾於二〇〇〇年時派人前來會勘，種種的傳說繪聲繪影更加添了神祕的色彩！

　　站在「西本願寺」的鐘樓上可以一覽西本願寺全景，惋惜的是鐘樓內原本懸掛的大銅鐘已在二次世界大戰中遺失，現在的銅鐘是參考同時期仿製而成的。當你看膩了西門鬧區的五光十色，可以到這裡來感受一下那一段曾被遺忘的歷史記憶與濃濃的日式風情！

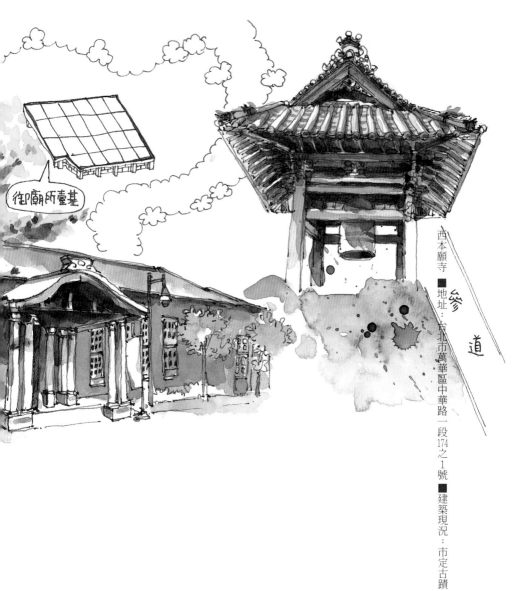

御廟所臺基

西本願寺 ■地址：台北市萬華區中華路一段174之1號 ■建築現況：市定古蹟

參道

舊時光的咖啡香 ──
「蜂大咖啡」

　　早年，「蜂大咖啡」老闆經營養蜂貿易，之後轉而經營咖啡至今，擁有六十多年歷史的老式咖啡廳，沒有氣派華麗的裝潢，但卻保有傳統和令人懷念的老味道！在那個年代，到咖啡廳喝咖啡可是奢侈的代名詞啊！

　　很多人最先知道的是蜂大咖啡的合桃酥，據說蜂大咖啡門口這一排密封罐裡的美味經典港式小點心，是從香港把這位女師傅給請到台灣來製作的，尤其合桃酥吃起來口感細緻酥鬆，讓人欲罷不能，這在那個吃西式蛋糕才是高級的年代，反而成了蜂大咖啡獨有的特色。

　　一走進門剛好看到老闆正在烘豆，陣陣的咖啡香氣飄來，就像走進時光的記憶中，老式的桌椅和店內陳列的各種舊物件，吧台上古老的冰滴咖啡機，慢慢沉澱著歲月的精華，延續著舊時光的美好。

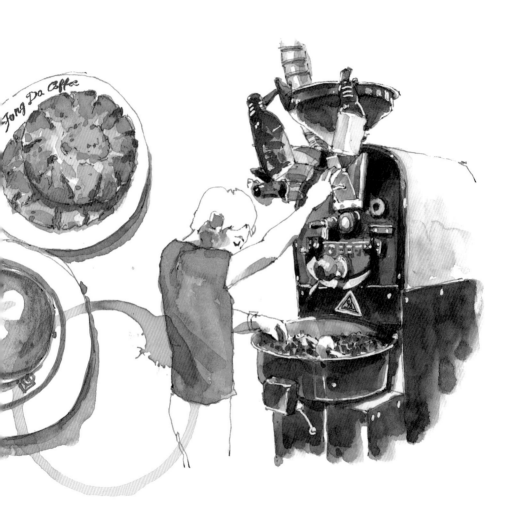

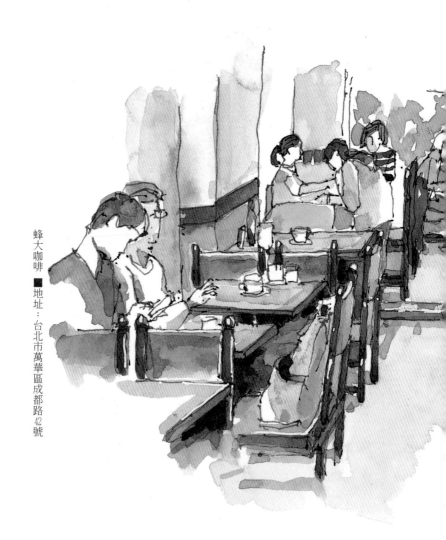

蜂大咖啡 ■地址：台北市萬華區成都路 42 號

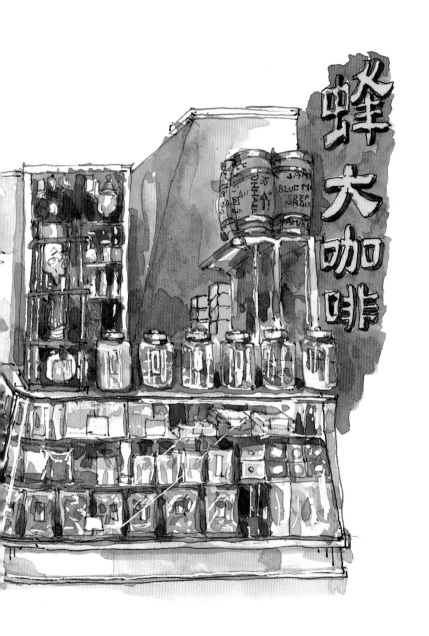

東方式建築藝術 ——
「台北天后宮」

　　「台北天后宮」隱身在西門町鬧區的成都路上，但街上有廟宇不奇怪，最特別的是廟裡除了主祀天上聖母媽祖外，為什麼還供奉了日本的弘法大師（空海和尚），形成中日共同供奉的情形？

　　緣由為清乾隆時（一七四六年），艋舺的商行於直興街建媽祖廟「新興宮」，後被日方拆除。二次大戰結束後，新興宮信眾遂申請位於西門町成都路上的「弘法寺」作為新廟址，並將寺名改為「新興宮」（後改名為「台北天后宮」）。

　　後有信徒稱弘法大師託夢神諭，其寺雖改奉媽祖，仍應祀奉弘法大師神像以示紀念，而也因側殿奉祀弘法大師的原因，日人觀光客非常多。在殿外也可以看到一尊弘法大師的石雕立於水池旁，頭戴斗笠，左手持鉢，右手持杖。

　　「台北天后宮」建築頗具規模，呈現色彩豐富的東方式建築藝術。廟內香火鼎盛卻寧靜而莊嚴，參拜的信徒在縈繞的誦經聲中，祈求著媽祖保佑全家平安順遂！

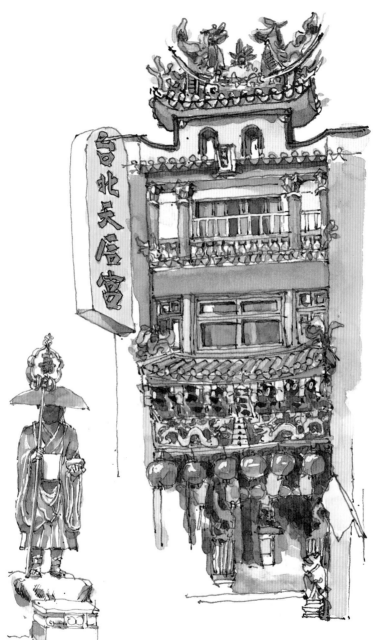

台北天后宮 ■地址：台北市萬華區成都路 51 號

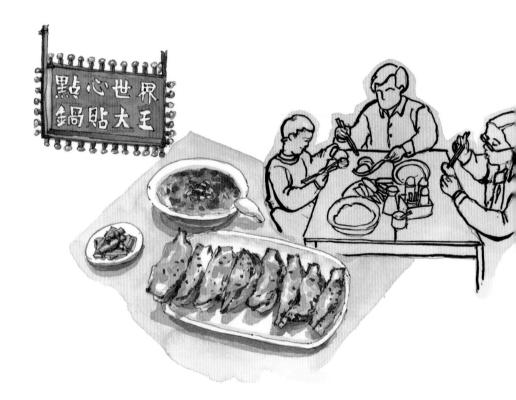

見證舊年代的浮光掠影 ——
中華商場

一九四九年國民政府撤退至台灣時，許多軍民也一同來台，暫住西門町的中華路鐵路兩側搭建的簡易棚架，隨著時間不斷地推移，這些臨時搭建的違章建築也因此破爛不堪。

為了整頓市容，台北市政府將這些棚架拆除，改建為八棟三層樓的商場，並在每棟之間以二樓的天橋相連。一九六一年時，耗費一百四十九個工作天落成的「中華商場」，是當時台北規模最大、最繁華熱鬧的公有綜合商場，生活用的必需品及最潮流時尚的東西這裡都有。當時更有一說：「沒有到過中華商場的人，別說來過台北。」

一九六四年台灣松下電器「國際牌」以及眾多企業，相偕在「中華商場」樓頂豎立巨型霓虹燈招牌，閃爍的霓虹燈頓時成為台北城最燦爛輝煌的夜空，也是最熱鬧繁華的年代。然而在歷經數十年之後，終因沒落以及都市更新而難逃拆遷的命運，在老台北人心中引領時代潮流的「中華商場」，只能徒留在記憶中回味當年的盛況並流下告別時代的眼淚。

點心世界

位於「義」棟的「點心世界」，其店內香脆外皮的鍋貼搭配濃郁的酸辣湯，是令每個五、六年級生都難忘的美好滋味，內部四方木頭桌整齊地排列著、壓在桌面玻璃墊下的菜單，加上耳邊不時傳來火車呼嘯而過的鏗鏘聲；這不只是老台北人生活中的一部分，也是存在人們心中永遠難忘的回憶。

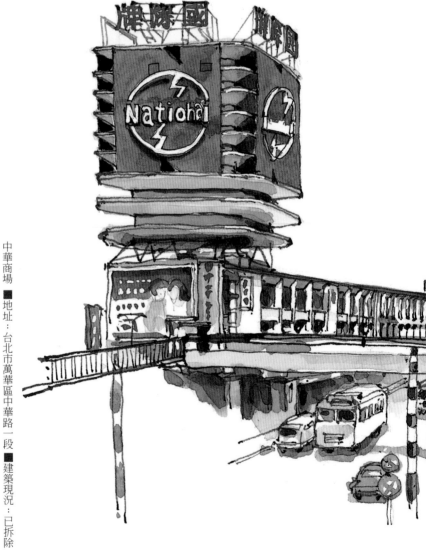

中華商場　■地址：台北市萬華區中華路一段　■建築現況：已拆除

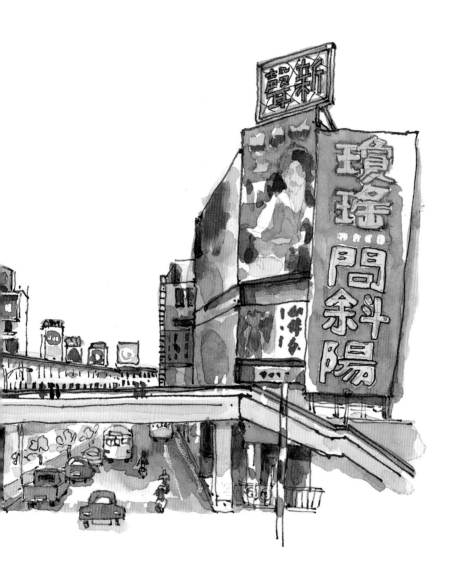

記得高中時下了課，經常跟同學搭公車到中華商場朝聖，四處東逛逛西晃晃，在這裡永遠有看不完的新鮮玩意兒，跟最流行時髦的東西，待大傢伙逛累了再到「點心世界」吃鍋貼配碗酸辣湯，一頓飽餐後才能心滿意足的回家！

懷舊訂製制服和流行音樂

　　「到中華商場做制服」是許多老台北人高中時的回憶。看見同學們穿著合身的軍訓服，覺得自己也要做上幾件才算跟得上流行，西門町中華商場的「愛」棟便是訂製制服的首選，緊身的打摺褲、喇叭褲、AB褲都一應俱全，那個制服襯衫後面流行燙三條直線、袖子要捲兩摺的青澀歲月，在踏

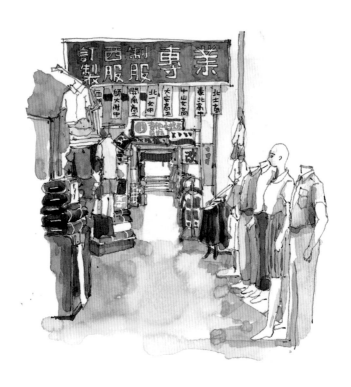

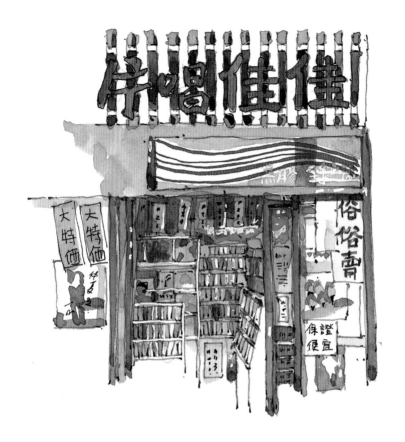

入社會後成為校園生活中最珍貴的青春回憶！

　　另外，中華商場也是流行音樂的指標，在「信」棟二樓的「佳佳唱片行」，從黑膠唱片、錄音帶到光碟，應有盡有多到令人流連忘返！在資訊匱乏的年代，陪伴我成長的西洋歌曲資訊，大多來自每週六下午余光的「閃亮的節奏」節目，節目中介紹有最新的西洋歌曲、國外樂壇的一手資訊，都是我購買錄音帶的取經指南！如今隨著中華路景觀的變遷，現在的中華路早已在我年少的青春的記憶裡不復追尋了！

自彈自唱的民歌年代 ──
「木船民歌西餐廳」

　　西門町在幾十年前就已經是台北的鬧區，在老西門人的記憶中，當時這裡還有許多的民歌西餐廳，以「自彈自唱」的現場演唱形式大受歡迎，造成那個年代許多年輕人是人手一把木吉他啊！

　　「木船民歌西餐廳」於一九八二年在西門町開了第一家店，它不但是眾多民歌餐廳中的創始者，還是最先打造出跟「船」或「海盜」有關的主題造景餐廳，許多音樂人在成為歌手前都曾在木船駐唱過，其實力也都大受肯定，因此木船曾有台灣流行樂壇歌手，培育的搖籃之美譽！

　　當時是沒有網路的年代，所以去民歌餐廳聽歌、喝杯紅茶是眾多年輕人的休閒去處之一。來這裡寫上一張點歌單，民歌手就會用歌聲幫客人送上生日祝福，或是幫求婚，都隨著吉他伴奏悠悠而出的彈唱聲，感動、療癒所有歌迷的心。木船於二〇〇三年因經營困難，結束了二十一年的民歌傳奇。KTV 的崛起，使年輕族群的娛樂從「聽歌」變成「自己唱歌」，民歌餐廳的沒落，終成為五、六年級生心中永遠的青春回憶。

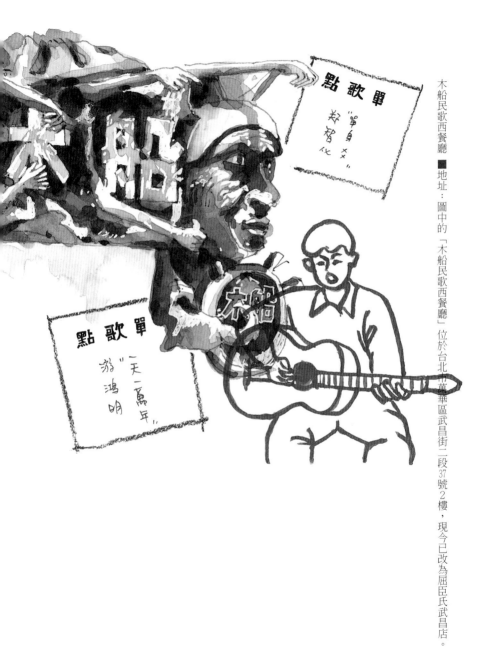

點歌單
"單身××"
鄭智化

點歌單
"天一亮年"
游鴻明

木船民歌西餐廳 ■地址：圖中的「木船民歌西餐廳」位於台北市萬華區武昌街二段37號2樓，現今已改為屈臣氏武昌店。

吃喝玩樂的好去處 ——
「萬年商業大樓」

　　西門町商圈是台北人的逛街勝地，「萬年大樓」更是所有五、六年級生的共同回憶，商場內吃喝玩樂應有盡有，舉凡冰宮、模型公仔店、MTV、小吃等，這裡幾乎都有，可以說是當時年輕人下課後的最佳去處。

　　還記得小時候某天姊姊回家後，遮遮掩掩的進了房門，到吃晚飯時聽見媽媽的斥責聲，才發現姊姊兩腿的膝蓋不但腫脹還呈現大片的青紫色，才知道她去金萬年冰宮玩不小心摔的。另外「瘋馬MTV」也是個充滿回憶的地方，裡面一間間獨立包廂，可以幾個同學或朋友一起看電影、一起盡情地聊天，費用也比看電影便宜許多！據說也是許多學生的約會聖地！

　　在歐爸們尚未入侵前，當年的日劇滿足了每個人內心裡的小劇場，哈日族邊追劇邊希望自己有跟劇中人物一樣的氣質與笑容，就會來到「萬年」尋找最新出刊的《non-no》雜誌，《non-no》雜誌是當時最流行的時尚教科書，服飾的穿搭與配色、流行的單品選購，都讓人覺得「只要照著這樣穿，也可以變成赤名莉香あかなリカ（東京愛情故事女主角）啊！」

　　逛累了再去地下一樓的美食街，吃上一碗甜不辣或是酥炸的天婦羅，再加上特調的甜辣醬和酸酸甜甜的小黃瓜真滿足，最後一定要倒入的高湯也是令人讚不絕口，這裡真是承載許多年少時的回憶啊。

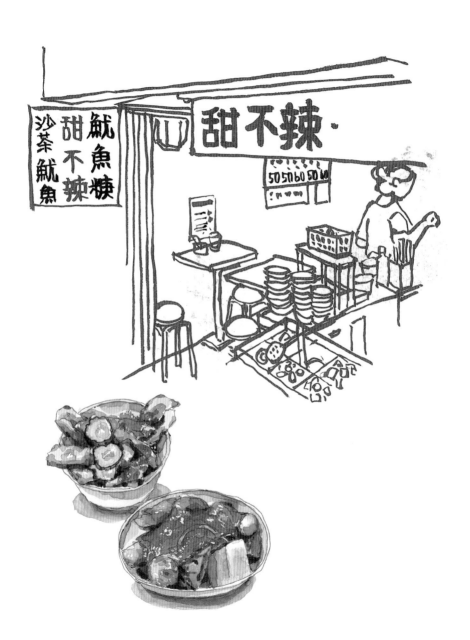

萬年商業大樓 ■地址：台北市萬華區西寧南路70號

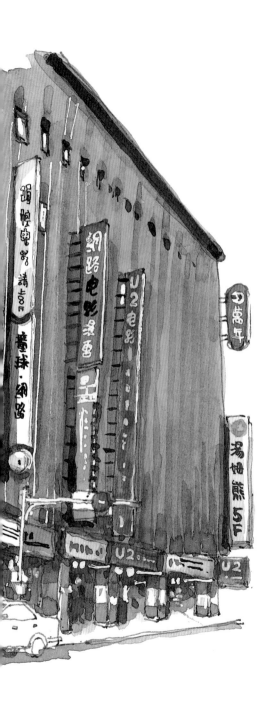

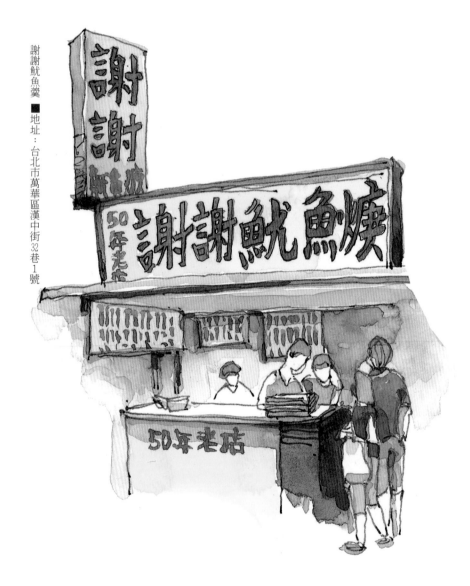

謝謝魷魚羹　■地址：台北市萬華區漢中街32巷1號

回味學生的青春的滋味 ——
謝謝魷魚羹

　　這個位於西門町將近一甲子的老店，遠遠就能看見亮黃色的底，配上紅色的「謝謝魷魚羹」五個大字的招牌，最早是賣魷魚羹、肉羹、魯肉飯，後來又增加了乾麵、水餃、肉圓等傳統台式小吃。店內的空間環境蠻大的，坐下來後發現用餐的客人大多是來此朝聖的觀光客，因為這裡曾榮獲 *Taipei Walker*、角川季刊等媒體報導，並評為西門町「必吃」的五星級小吃之一！

　　其中，魷魚羹是「謝謝」的首要招牌，魷魚羹的外觀看起來像是普通的魚漿，可是當你一口咬下後，會看見每個魚漿塊裡都包裹著脆彈的魷魚，加上店家勾芡的恰到好處滑順潤口的湯，柴魚與沙茶香味瞬間撲鼻而來！時光冉冉，如今「謝謝魷魚羹」老闆雖已不姓謝，但這記憶中的美食依然是當年那西門町的老味道！

參。閱讀台北城
「城中故事」

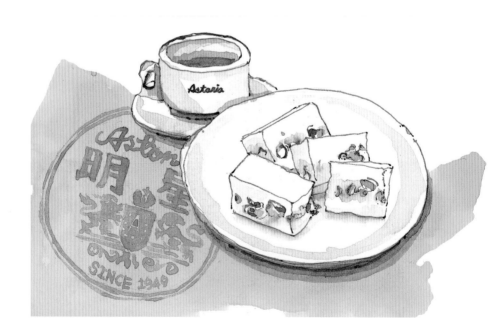

老台北人口中的「台北城」，從清末開始，就一直是政治、交通、商業的中心。台北府城從剛建立時的一片荒蕪，經過不斷屯墾蛻變、逐漸建設成北台灣最繁華、熱鬧的地區。

　　自國民政府遷台後，城內改制為「城中區」，城中區內是台灣政治、經濟、交通的重要樞紐，是全台政經的核心，區內百年建築的比例更是首屈一指，位在忠孝西路的一端「台北府城北門」是清政府末代的城門，歷史的足跡在斑剝的城門上斑斑可考、凱達格蘭大道上的台北賓館是日治時期總督的家居場域，巴洛克式的建築設計當年可是動用許多預算修築而起；還有北門郵局、中山堂、勸業銀行舊廈等經典建築，都是百年來歷史巨輪的軌跡。近年來政府結合在地商圈，努力梳理「城內」多元的歷史文化，希冀重現老台北人記憶中的風華歲月。

　　「城內」自近百年來一直就是台北人逛街購物的好去處，不論是「博愛路相機街」或者滿是書香的「重慶南路書店街」，亦或令文人雅士流連忘返的「明星咖啡館」，還是記憶中傳統的老味道「添財日本料理」，還有許多人必喝的古早味「公園號酸梅湯」，至今都仍是令老台北人念念不忘的老店。

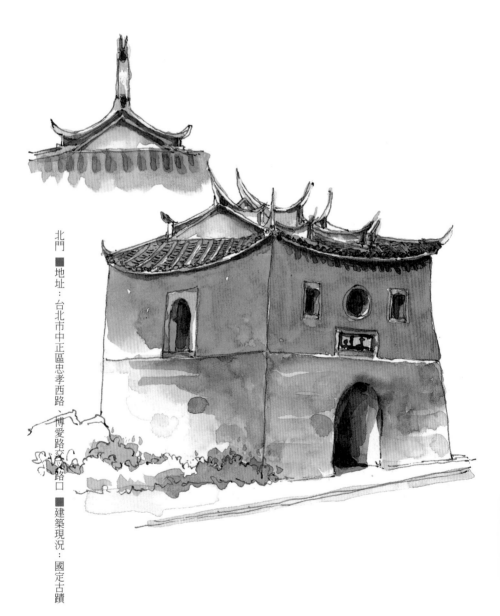

北門　■地址：台北市中正區忠孝西路、博愛路交叉路口　■建築現況：國定古蹟

法國巴黎有一個凱旋門，
台灣的台北有一個「北門」

　　舊時的台北城是清朝在台灣興建的最後一座城池。清廷官員乘船自淡水河，上溯至北門附近靠岸進入台北城，因此北門在城外設有迎接官員的「接官亭」，也因為承接來自北京的「天恩」，便取名為「承恩門」，北門也是清朝時台北城門中唯一具有閩南原貌的城門。

　　據說早期北門城門有門禁，晚上十點城門關了以後到隔天早上才會再開，住在城裡的人若太晚回家，城牆上的士兵會將流籠垂放下來，然後把人吊掛上五公尺高的城牆後放人進城；還有城門內二樓上方藏有「千斤閘道」裝置，緊急時用來頂住木門，以抵擋敵人的攻擊，古人的智慧也是不容小覷啊！

　　先前被高架橋包夾的北門，已從「緊箍咒」中解放，恢復它美麗的天際線。目前的北門廣場，城門周圍仿製一小段真實尺寸的城牆牆基；與充滿閩式風格的屋頂屋脊、垂脊及屋瓦，皆呈現出清末時的「人文歷史地景」風貌，也重現了台北城最古老的記憶。市長說「法國巴黎有一個凱旋門，台灣的台北有一個北門」。

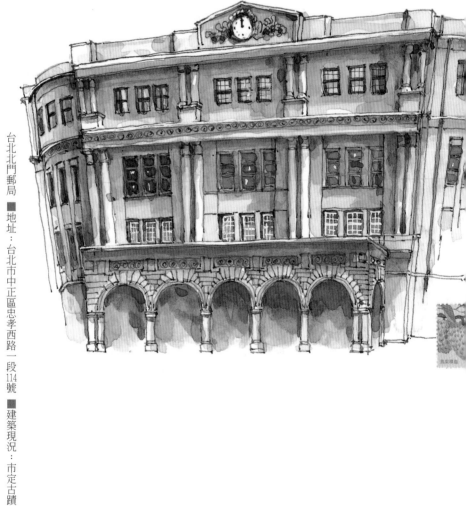

台北北門郵局　■地址：台北市中正區忠孝西路一段114號　■建築現況：市定古蹟

西區最大鑽石 ——
「台北北門郵局」

一九三〇年落成的「台北北門郵局」，與台北府城北門、台灣總督府鐵道部都是台北西區非常有名的古蹟建築。

說起北門郵局的建造緣由，起於那個沒有網際網路的年代，彼此間消息的傳遞只能以郵件和電信為主，日人便打造三層樓建築的郵便局，並將該郵局興建成當年全台灣面積最大、規模最完整的郵局營業場所，也是舊城西區最為宏偉顯著的重要地標。

「台北北門郵局」外牆，除了使用洗石子之外也採用淺咖啡的「防空色」，是種將牆面貼上小片磁磚的「二丁掛」工法。後來因郵務需要，拆除原本拱門造型的車寄門廊並增蓋第四層：雖是依照舊有建築風格修建，但已喪失原有的建物風味了！二〇一八年時政府為重現北門及周邊古蹟群整體風貌的歷史軌跡，進行了北門郵局車寄門廊修復工程，希冀重塑首都門戶的新意象。（車寄門廊已於二〇二一年修復完成為日治時期的拱門造型）

老台北人的書店街 ——
「重慶南路」

「重慶南路」日治時期舊稱為「本町通」，在當時已是台灣最早的書店圈，也是傳播新文化的據點。一九四九年政府遷台後總督府成為總統府，沿路設置許多政府機構，成為政經樞紐之地，也帶動整個區域的發展；直至一九七〇年代更是重慶南路書店街的全盛時期，整條路上沒有一間不是書店！

近年來網路科技盛行，購買書籍這件事情已經變成在電腦鍵盤上就可以完成的事。但老台北人的學生時代，要買各式書籍，到「重慶南路」是當時唯一的選擇，尤其是參加人生中最重要的—「大學聯考」的年代，考前先到重慶南路備齊各樣的聯考密技還有考古測驗題的這個儀式，像是給自己吃了定心丸一樣的重要啊！

書報攤

「重慶南路」上除了有數不清的書店外，騎樓下的書報攤也是書店街的另一個特色。他們在騎樓廊柱的四面拉上繩索，吊掛報紙以及雜誌，同時兼營刻印章或是修皮鞋生意的也大有人在。早期搭火車的旅客多半由重慶南路經過，所以書報攤的生意都是不錯的，如果大家還有印象的話，經常看到販售的雜誌有《空中英語教室》，還有大家較熟悉的《讀者文摘》。尤其在一九八七年戒嚴時期前，書報攤對人們最大的吸引力來自一些黨外雜誌、禁書，據說這些書籍並不會擺放到架上，只販售給熟客！

另外詩人周夢蝶在「明星咖啡館」騎樓所擺設的書報攤，更是吸引許多作家和學生來訪，他並不像其他人販售報紙雜誌，而是以文學類雜誌及詩集為主，風雨無阻二十一年直到昏倒被送醫為止。

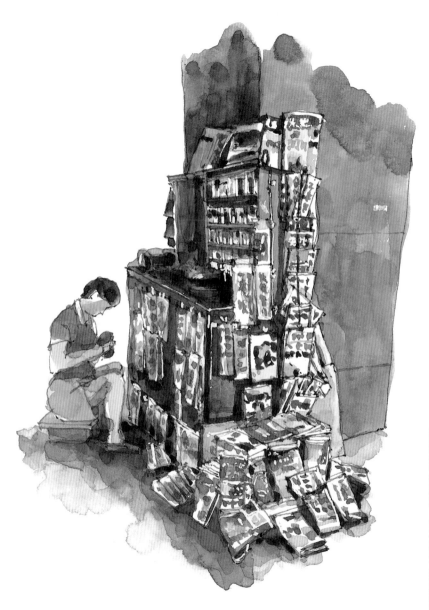

重慶南路　■地址：台北市中正區重慶南路

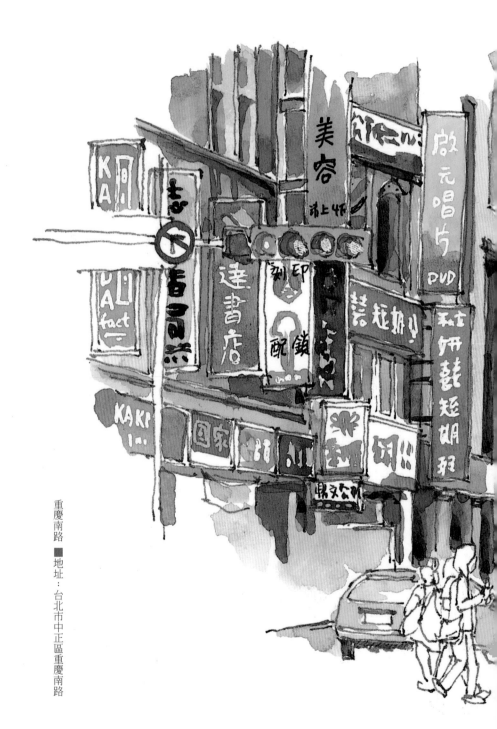

重慶南路 ■地址：台北市中正區重慶南路

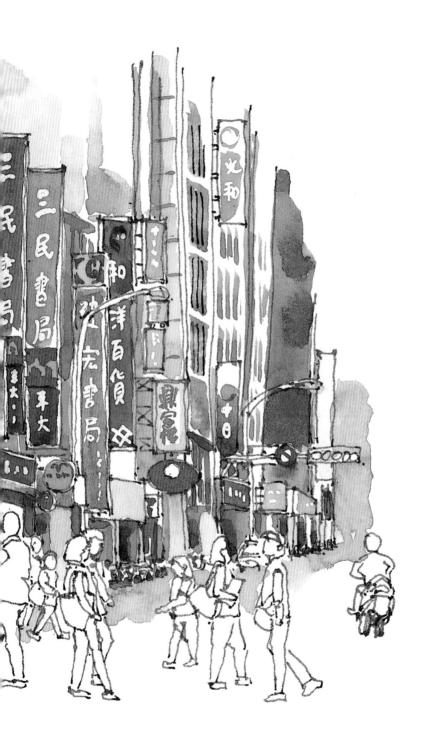

抓住你的回憶 ——
「北門相機商圈」

　　早期「台北城」內設立不少政府機關及報社，周邊的照相器材行便因這些客戶而逐漸興盛繁榮起來，加上鄰近台北火車站的交通優勢，位在博愛路、漢口街這一帶的「相機街」，便成為全台灣密集度最高、也最獨特的照相攝影器材圈。

　　印象中小時候家裡是沒有相機的，因為相機在那時是個昂貴的奢侈品，一般家庭很少消費得起。那時的照片多半是跟親戚出遊或家族聚會所拍攝，直到後來因高中課程需要，向爸爸央求了許久，才帶我去台北城內的「相機街」購買我人生的第一台單眼相機。

　　來到「北門相機商圈」，抬頭就會望見一列統一用底片外框做設計的特色招牌，店內各品牌的相機與周邊一應俱全。近年來「相機街」將攝影結合在地文化，讓民眾除了購買商品之外，還可以學到如何用相機捕捉生活中的美好回憶！

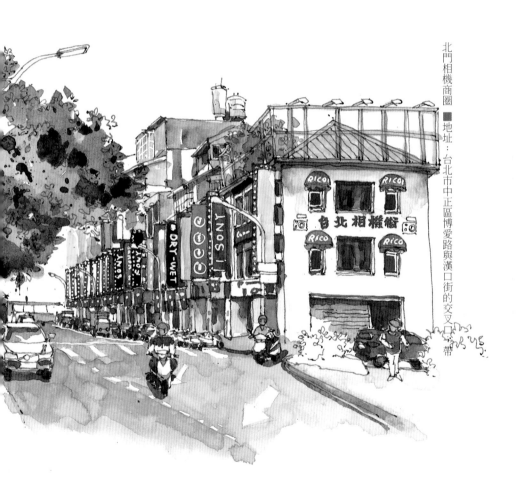

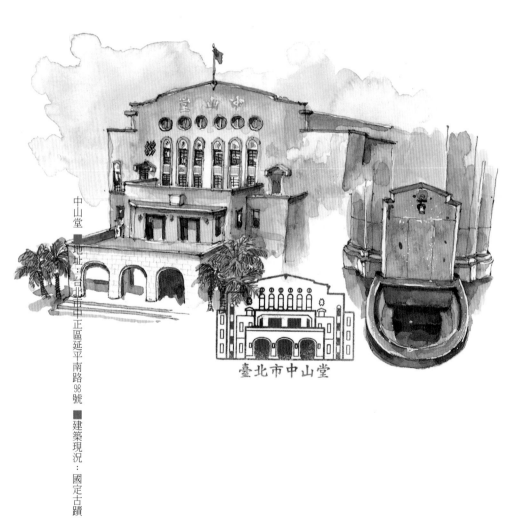

臺北市中山堂

中山堂 ■地址：台北市中正區延平南路98號 ■建築現況：國定古蹟

台北最美公會堂 ——
「中山堂」

　　「中山堂」於一九三六年完工，是日人為都市舉辦集會活動所設計的公共建築。日本知名建築師井手薰，採台灣難得一見的中東阿拉伯拱窗與台灣陶瓦，外牆上北投窯場生產的淺綠色面磚，與陶窗形成美麗的對比。也因建築夠高，台灣的第一個天文台曾設立於此，後來才搬遷到圓山山丘上。

　　中山堂的大門入口旁，依著柱面而立的「淨足池」，是因當時的台北雖然已是三線路，但大部分還是碎石子地面，遇雨就泥濘不堪，因此公眾場所的入口處都設有淨足池（洗腳池），供民眾於進門前將鞋底泥濘洗淨，保持室內地面的清潔。

　　「台北中山堂」是具有高度歷史與藝術價值的建築，曾有「日本四大公會堂」的美名，而且館內知名的雕塑作品「黃土水／南國（水牛群像）」更是必賞的經典傑作。這座建築也是國民政府接受台灣日本總督投降之處，可謂是結合歷史與政治於一身的重要建築。

雋永的老味道 ——
「明星咖啡館」

　　一九四九年一名建中畢業生與六位白俄羅斯人，於武昌街合資成立「明星咖啡館」，「明星」的名稱是從「Astoria」（俄文明星之意）而來，是台北少數擁有七十多年歷史的咖啡館。

　　「明星咖啡館」有許多俄羅斯風味的簡餐與異國西點，而因電影《孤味》上映聲名大噪的「明星俄羅斯軟糖」，正是蔣經國夫人蔣方良的最愛。劇中父親每回到台南與女兒見面，表現父愛的情感方式就是這塊白色 Q 綿的俄羅斯軟糖。

　　「明星咖啡館」不只是政商名人常來，也吸引許多文青聚集，詩人周夢蝶在騎樓擺書報攤二十一年，更是讓不少愛書人流連忘返，其他當代文學史刊物也常在此討論、校稿，讓明星咖啡館有「台灣藝文界的文學沙龍」之稱，具有傳承歷史文化的意義，也是當時的文學地標。

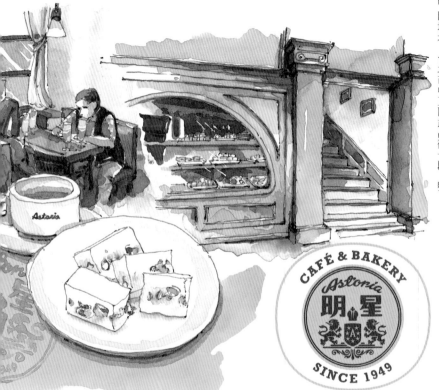

CAFÉ & BAKERY
Astoria
明　星
SINCE 1949

巷弄中的美食記憶 ──
「添財日本料理」

　　位於明星咖啡館對面巷子裡的「添財日本料理」，是創立於民國五十七年的老味道，從一台街邊攤車起家，到陪伴大家走過將近一甲子的時光，是許多老台北人享用美食的好所在。

　　早期，日本料理是高級的象徵，據說用餐時還能欣賞到藝伎的演出，但會席料理餐廳的價格非一般人消費得起，因此為了配合台

灣人的飲食習慣，便提供了更在地化口味的
台灣菜，也被稱作「和漢料理」。這些餐廳
大多聚集在台北最繁榮的艋舺、大稻埕等。

　　「添財日本料理」店內為素雅的日式風格，
四十多年歷史的關東煮湯頭，依舊為滿足老
顧客的味蕾，燉煮出吸附滿滿濃郁湯汁的高
麗菜捲，與香甜入口即化的煮蘿蔔。新鮮、
實在的料理是這間老店的堅持，一份甜不
辣、幾捲海苔壽司或一碗丼飯加上豆腐味噌
湯，就足以喚起記憶中那遙遠又熟悉的老味道。

添財日本料理　■地址：台北市中正區武昌街一段16巷6號

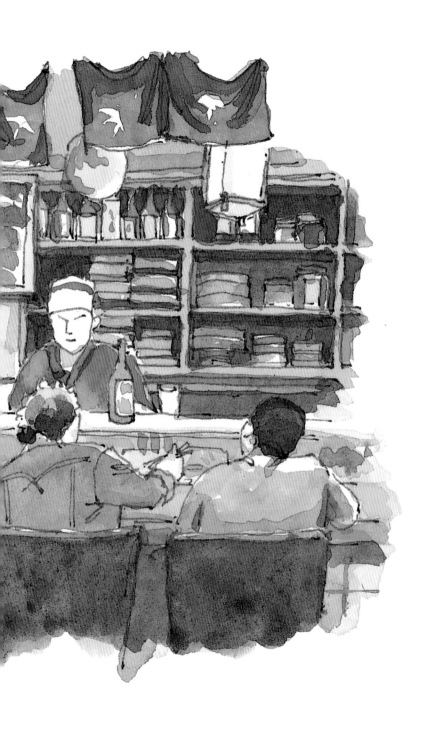

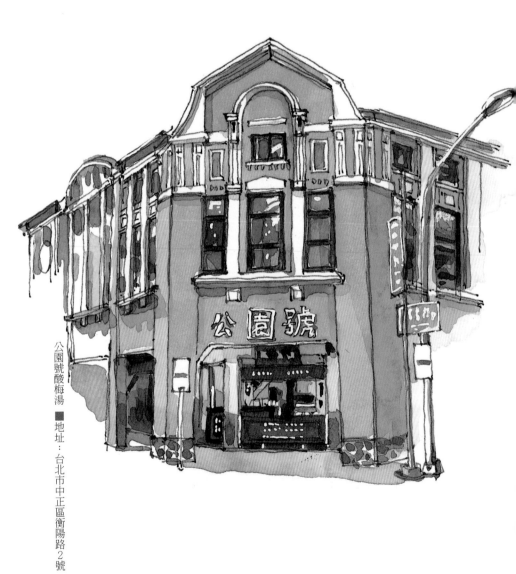

公園號酸梅湯 ■地址：台北市中正區衡陽路2號

清涼甘醇的古早味 ——
「公園號酸梅湯」

　　位於台北市衡陽路和懷寧街口的「公園號」酸梅湯，自民國三十九年由一台裝載飲料的攤車起家，至今已有七十一年歷史。

　　二二八紀念公園在二十五年前稱為新公園，公園內許許多多慕名而來的遊客，以及到附近書店街看書、買書的人，也會順道過來喝一杯冰涼甘醇的酸梅湯，所以在二二八旁邊的「公園號酸梅湯」生意十分興隆。

　　一袋塑膠袋包裝再插上吸管的酸梅湯，是加入仙楂、烏梅、甘草、桂花後的原汁原味，店家始終堅持用傳統的方式熬煮。而且煮好後要用冰鎮的方式存放，才不會因為在酸梅湯中加入冰塊而破壞原有的美味。入口後的酸梅味帶上甘草，酸酸甜甜的滋味清涼又解渴，不禁有一種沁涼入肚的感覺！也是老一輩台北人記憶中，仍回味無窮的古早味。

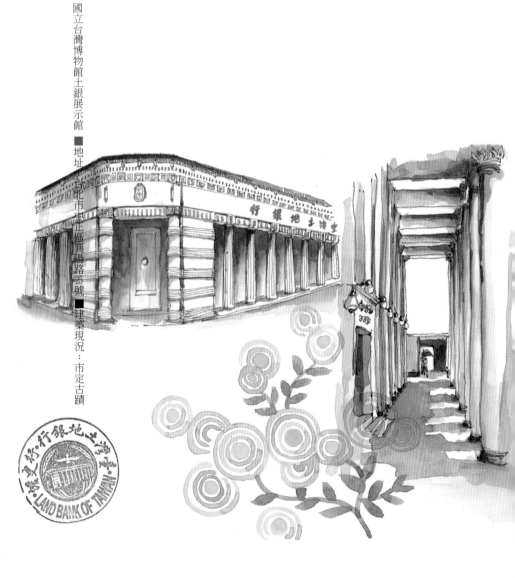

國立台灣博物館土銀展示館 ■地址：台北市中正區襄陽路９號 ■建築現況：市定古蹟

「國立台灣博物館土銀展示館」

　　「國立台灣博物館土銀展示館」位於襄陽路、館前路口，與文藝復興式建築的博物館本館隔街相對，它是日治昭和年間的建築，原稱為「日本勸業銀行台北分行」。宏偉穩重的灰白外牆、巨大高聳的古希臘神殿廊柱，兼具中美洲馬雅與日本獨特的建築風格，長廊地板上的精緻雕花圖案，華麗不失莊重且饒富趣味。

　　民國七十八年時，總行一度因建築老舊、內部空間不足等理由的拆建計劃引起軒然大波，幸而在各方言論以及多位學者的爭相搶救下，這棟反映時代背景特色的建築，才得以保存至今，成為台北市裡非常鮮活的地標。

　　來到「國立台灣博物館土銀展示館」不但可以一探神祕的銀行金庫，還能體驗刷存摺的趣味感，跟著地板上巨大的恐龍腳印前進，令人有回到侏羅紀時代的感覺，1:1逼真的超大恐龍以及恐龍化石，是館內的古生物常年特展，看完後不禁思考起生命的起源，真如達爾文所說是從一汪溫暖的小池塘開始的嗎？

金碧輝煌的總督官邸 ——
「台北賓館」

　　「台北賓館」是日據時期的「台灣總督官邸」，曾經是日本人最引以為傲的歐式皇宮，這棟華麗氣派的建築至今已超過百年的歷史，現今的門牌是「凱達格蘭大道1號」，每個月只開放一天參觀，讓人入內一窺「台北賓館」的神祕面貌。

　　「台灣總督官邸」於建造後十年間歷經兩度換裝：首先是一九〇一年落成之初的文藝復興式建築風格，後因木製屋頂被白蟻侵蝕，由建築師森山松之助於一九一一年進行改造，當時受到日本明治維新後引進的西方歷史樣式建築影響，增添華麗的巴洛克式風格，並將屋頂改為高聳的馬薩式屋頂。

　　內部呈現富麗堂皇的精美建築工藝，華麗的花葉裝飾，金箔纏繞細腳紋路的垂吊水晶燈、灰泥雕牆面，在在都顯現出皇族令人驚嘆的氣勢，也見證了台灣這近百年來的風華變遷。

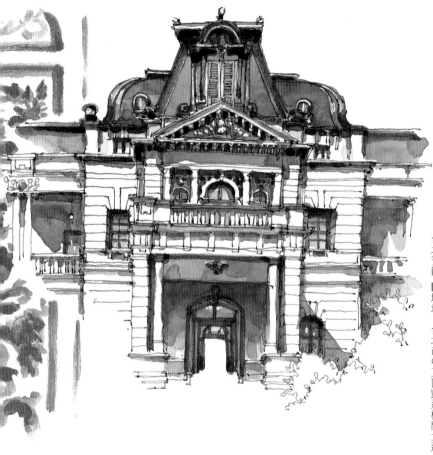

台北賓館　■地址：台北市中正區凱達格蘭大道１號　■建築現況：國定古蹟

大學窄門下的青春 ——
「南陽街」

　　「台大補習班，明明補習班，是升學的搖籃，是台大的跳板」這個七〇年代補習班的廣告歌曲，道盡許多四、五、六年級生的殘酷回憶，在全台灣只有十幾所大學的年代，以聯考那道窄門一試定終身，「要上台大，先進台大」描述的就是台北著名的補習街之心酸血淚史。

　　回顧在補習班的歲月，來自各地的重考生，齊聚在慘白的日光燈下、上百人的狹窄教室中，在擁擠的座位上重複著上課、念書、考試的動作。還好南陽街裡許多便宜、又實惠的美食，能在埋首苦讀外用來撫慰心靈！

　　高四班是重考生的競技場，要克服這麼大的升學壓力真的是需要很大的毅力和決心。民國九十一年廢除大學聯招改採多元入學方案後，聯考走入歷史，南陽街雖已不復當年榮景，卻承載過無數學子的青春歲月！

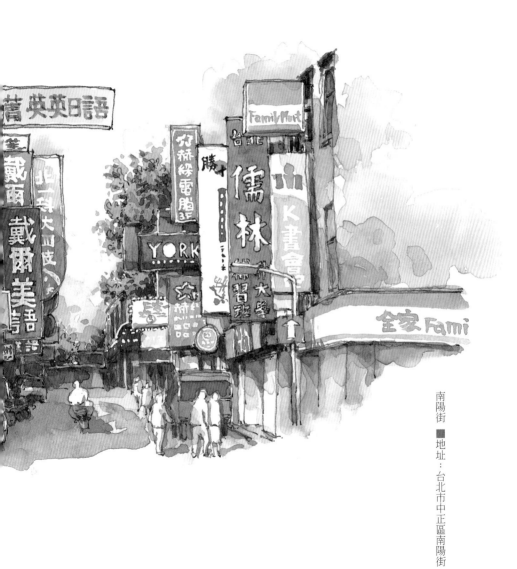

南陽街
■地址：台北市中正區南陽街

肆。新生活美學下的
「大稻埕」

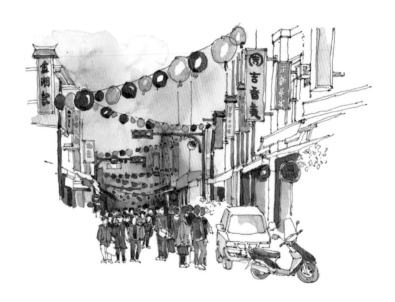

百餘年前一處淡水河邊荒涼的曬穀場，成為台灣近代史的濫觴，它就是「大稻埕」。不同於時尚的信義商圈熱鬧喧囂，「大稻埕」走過見證台北舊城的歷史軌跡，自清末到日治，歷經南北雜貨、茶葉、布匹、中藥等產業的興衰，近期透過在地文史工作者的傳遞以及新世代的商人文化，把「大稻埕」百年歷史風華的魅力再次展現。

　　漫步在大稻埕，走過迪化街的街巷，南北貨中藥材的香味一陣陣撲鼻，轉入慈聖宮前美味的小吃街，即使是大清早都還是人聲鼎沸；在那個西流東進的年代，咖啡下午茶都還是名流雅士附庸風雅的消費，「波麗路西餐廳」早成為老台北最時興的相親聖地，熱愛傳統味的人不能忘懷「十字軒餅鋪」添福添壽的壽桃以及嫁娶用的喜餅，餅茶相佐都是滿滿的幸福；還有許多藏身在巷弄間的文創小店，亦或是連棟式街屋裡的咖啡、茶飲，都讓遊客流連忘返。郭雪湖百年前畫作裡的霞海城隍廟香火依舊，庇佑塵世男女姻緣的紅線仍在月老手中盤旋，家家戶戶中藥行、南北貨等各式產業雖然不復往昔繁華，但仍默默的砥礪日新兢兢業業的擔負祖先留下的家業，新生活美學下的大稻埕，有新意也有舊情，這就是老台北最美的故事。

懷舊鐵支路 ——
台灣總督府交通局鐵道部

　　清朝時台灣的交通極度依賴海運，「一府二鹿三艋舺」也代表航運在當時商業貿易上的重要性，鐵路興建後陸運漸漸取代海運，原先因海運繁榮的城鎮因此產生變化！

　　「台灣鐵路開發史」在首任巡撫劉銘傳，於一八八七年成立「全台鐵路商務總局」後正式開啟！沿著清代機器局的石牆遺構，走過時光隧道來到面對北門的「台灣總督府交通局鐵道部」，這裡目前是國立台灣博物館鐵道部園區，也是「鐵道迷的天堂」！

　　鐵道博物館的建築風格採用英國的十九世紀維多利亞時期磚木混合建造，二樓的屋頂及牆體，露出木樑柱以及灰泥雕飾，特殊的風格有多方面的歷史意義、與藝術價值。園區內除了展出豐富的鐵道文化知識外，也保存著許多已經消失的時代記憶，與修復過程中留下的歷史文物，木製懷舊車站內的木頭座椅，彷彿承載著離家遊子的鄉愁，等待火車的鳴笛聲到來！

台灣總督府交通局鐵道部　■地址：台北市大同區延平北路一段2號　■建築現況：國定古蹟

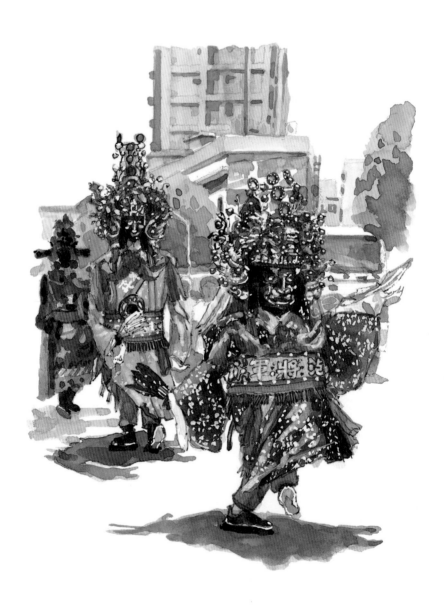

五月十三人看人 ——
「台北霞海城隍廟」

　　大稻埕台北霞海城隍廟座落在最熱鬧的南街（迪化街）上，面積只有四十六坪大，卻是北台灣香火最鼎盛的廟宇之一。

　　俗諺「五月十三人看人、迎神賽會甲天下」。自清末以來，霞海城隍廟的繞境慶典，就是台北人的一大盛事，迎神活動之熱鬧與北港的迎媽祖廟會齊名，因此也有「北港迎媽祖、台北迎城隍」之說。

　　霞海城隍廟裡供奉的月下老人，在媒體宣傳下聲名遠播，不只吸引國內外單身男女，還有許多國外觀光客慕名前來祈願，而祈求姻緣時的紅線、鉛錢與喜糖更是不可缺的供品。最特別的地方，就是祂的服務時間是從早上 6:16 到晚上 7:47，「6:16」靈感取自輕型單人飛機 D616 型號，另外「7:47」則是大家熟悉的波音 747 飛機，意味著祝福國內外旅客平安返家的意思！我猜想是否意味著大家單身而來結緣而歸呢？大稻埕的百年老廟新風貌，等你來體驗喔！

霞海城隍廟 ■地址：台北市大同區迪化街一段61號 ■建築現況：市定古蹟

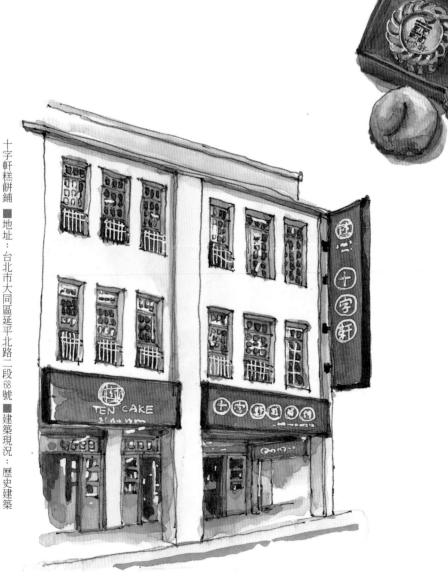

十字軒糕餅鋪 ■地址：台北市大同區延平北路二段68號 ■建築現況：歷史建築

添福添壽 TEN CAKE ！
「十字軒糕餅鋪」

　　從小學習嗩吶，到如今捨棄音樂夢的「十字軒糕餅鋪」第三代傳人邱易為，畢業後跟著老師傅學做店內每一項產品，什麼都學什麼都做，越做越有感情，並在決定展開接班後，努力將老店的味道傳承下去。

　　老一輩人愛吃的壽桃，仍是店內最令人懷念的古早味，柔軟的外皮完全遵循古法製作，一撥開就可以看見綿密飽滿的紅豆餡，還有細緻甜潤的豆沙餡，佐茶或搭配咖啡也都非常對味，已經成為年輕人的老派時尚。鄰近的霞海城隍廟每逢慶典時，也常訂製滿滿的壽桃、餅、糕，層層堆疊的塔，就是俗稱的「福疊」。還有膨鬆鹹香中間有個圓孔的鹹光餅，在城隍爺出巡時，七爺八爺在脖子上掛一串鹹光餅沿途分送民眾，讓大家吃了保平安！

　　這棟位於大稻埕的傳統歷史街屋，創店至今將近百年風華，更計畫於二〇二二年推出「新時尚創意茶飲」，替傳統文化扎根，誰說傳統糕餅鋪只能存在於過去？

老台北人記憶中的美味
「BOLERO 波麗路西餐廳」

　　有八十餘載歷史的「波麗路西餐廳」，位於大稻埕的民生西路上，醒目的招牌標著ㄇㄛㄌㄟㄌㄨ六個大大的注音符號，這是老一輩人口中尊貴和時尚的代名詞，也是當年繁華大稻埕的政商名流們流連之所。

　　「波麗路西餐廳」是父母甚至爺爺奶奶童年記憶中，高檔、美味、令人嚮往的地方，更是四〇年代時髦的相親地點，「當時來店內相親的人如果喝完

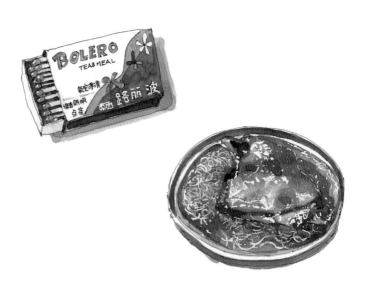

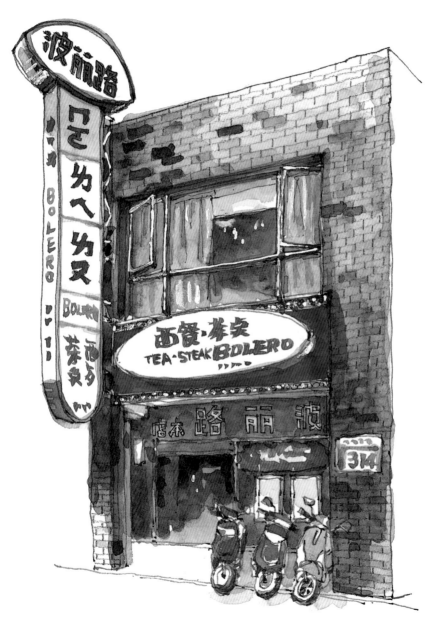

波麗路西餐廳 ■地址：台北市大同區民生西路314號 ■建築現況：歷史建築

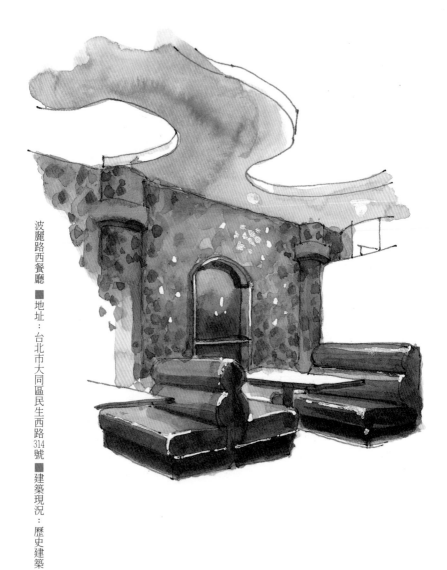

波麗路西餐廳 ■地址：台北市大同區民生西路 314 號 ■建築現況：歷史建築

咖啡後繼續用餐就代表這段姻緣有希望了。」十五歲起便在店內工作將近一甲子的廖聰麒總經理回憶道，他還說：「店內的平快式雙人沙發座，是為民風嚮往旅行的年代，讓客人有如置身火車車廂，展開美味旅程所設計！」

西餐廳第一代創始人廖水來酷愛石頭，常騎著重機到花蓮尋石，某日向畫家顏雲連提及用石頭做旋渦圖形於入口牆面的構想，完成後日籍友人來訪，見牆上的黑色漩渦脫口而出「真赤な太陽」，於回日後譜出由美空雲雀演唱的名曲，此作品已是鎮店之寶。

不論是用不鏽鋼容器裝的招牌餐點法國鴨子飯，或是耳邊傳來七十八轉自動電唱機播送的圓舞曲（BOLERO），都是當年「最新潮的玩意兒」，是老台北人記憶中對逝去時光的追憶與無窮無盡的回味，那是一種青春的滋味啊！

大稻埕的茶香歲月 ──
「新芳春茶行」

稻香濃樣茶香同，萬綠叢中無數紅，
道是茶熟好時節，女紅不習習茶工。
　　　　　　──蕉麓〈揀茶行〉

來到大稻埕，會先感受到茶的味道⋯⋯

清末到日治初期茶業貿易的盛行，起於一八六〇年時淡水港開埠通商，英商成功外銷「Formosa Oolong Tea」，促使茶市文化興起，並開啟大稻埕的茶香歲月。其中，建於一九三四年的「新芳春茶行」，是日治時期台北最大的茶工廠之一，對台灣茶產外銷功不可沒。

精製茶加工前需大量人工將雜枝、壞葉挑除。當時揀茶工多為女性，茶行旁的「亭仔腳」就是她們的工作場地，繁忙時多達兩萬名的揀茶女，是大稻埕茶市的盛況。被視為對家庭無貢獻的她們，靠自己的雙手，活出大時代下堅韌的女性力量。

「新芳春茶行」是茶商王連河的起家厝，融合中西特色的建築樣式，是現今少數保存完整的住商混合洋樓，雖然經過數十年沉寂毀壞，但現今已修復成為「活的茶葉故事館」，來到這裡可以一窺茶行早期生產、運作的樣貌，以及焙籠間裡採茶工人把焙籠置於焙籠坑上烘茶的情景，見證這棟歷經繁華大稻埕歷史老宅的風采。

新芳春茶行 ■地址：台北市大同區民生西路309號 ■建築現況：市定古蹟

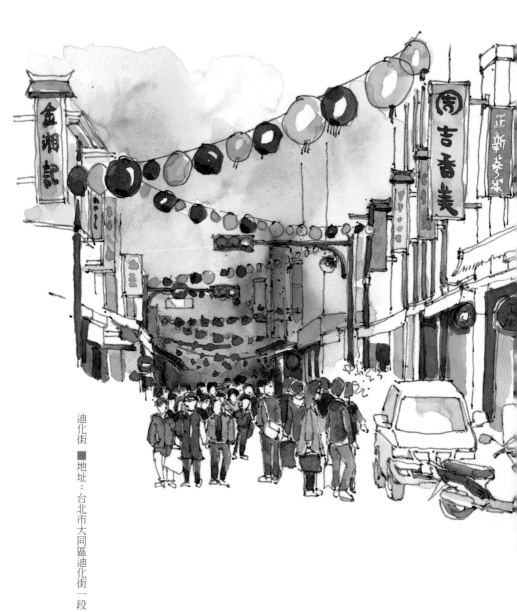

迪化街 ■地址：台北市大同區迪化街一段

繁華後的新生
「迪化街」

　　小時候會知道「迪化街」是因為家裡有一方治喉嚨痛的藥粉，每當藥粉沒了父親總會說他再去「中北街」買，後來我才知道父親口中的「中北街」就是「迪化街」。原來當地人將大稻埕迪化街以民生西路交叉口當作分界點，稱為南街、中街與中北街。

　　「迪化街」除了中藥行外還有一些販賣南北乾貨的商店，其中又以南街、中北街較為熱鬧，穿插著中藥行、南北雜貨商行、大盤批發商等。尤其是每年過年時，這裡成為年貨大街，人潮更是絡繹不絕！

　　迪化街從日治時代發跡，由台北橋頭迪化街一段往南，有巴洛克式風格建築的「十連棟」、大稻埕辜宅、霞海城隍廟，還有從迪化街起家的光泉和令人流連忘返的永樂布市，都保存了濃濃的歷史風貌，走過了繁華歷史的「迪化街」近幾年重新整裝，不少文青創意小店以及老屋咖啡店進駐，讓人重新感受老台北的氛圍與新生！

用「心」出發的嚴選好物
「富自山中」南北山貨行

　　經過百年歷史萃煉後的大稻埕，成為新舊歷史交融的必遊之地。漫步來到迪化街上這間南北山貨行，更能體驗到傳統老店創新後的各種巧思，從而感受「富自山中」用「心」出發的動人故事。

　　故事從四十年前來自嘉義梅山的葉勝富，帶著山貨金針乾與夢想來到迪化街的那份初心開始。外地人北上打拚大不易，由傳統老鋪「富山行」蛻變到「富自山中」，畢業於師大的兒子葉亞迪的加入，為這間傳統老鋪注入不少新世代的活力，使老鋪有了新面貌，但老闆娘說：「嚴選良好品質的山貨才是一家店的靈魂。」

　　小店鋪裡滿是老闆精心挑選的台灣好物，店內有百分之五十以上的商品是嚴選山貨，還有目前流行的健康食材，如奇亞籽、藜麥、綜合堅果與各式果乾等都是店內熱銷的商品之一，許多名人也都曾到訪。

　　近年葉亞迪積極拓展網路行銷，他說，疫情讓實體經營變得「困難」，網路行銷是他目前想要深度經營的目標，並計劃在不久的將來成立官方網站，將健康天然的商品推向世界，在保留老鋪的同時也能開創更多的未來！

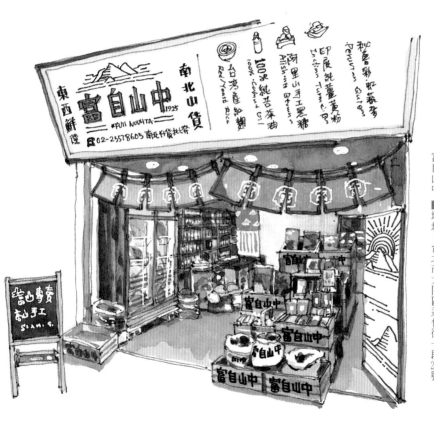

富自山中　■地址：台北市大同區迪化街一段220號

溫暖的那道光
「老綿成燈籠店」

　　來到繁華大稻埕上的迪化街，就會看到一間門前高掛著一串串燈籠的鼓仔燈店，這間店就是創立百年有餘，現由第三代傳人張美美接手的「老綿成燈籠店」。

　　大紅燈籠高高掛，店內狹長的空間，角落擺放著燈籠的成品、半成品。張美美說祖父原是清代大稻埕的茶葉工人，一九一五年成立「老綿成」商行，是迪化街上的第一家金紙批發商。金紙機械化量產後，父親決定轉行販售與金紙同屬傳統祭祀的燈籠。小時候她父親為燈籠做加工時她常在身邊觀看，看久也就學會，在父親突然過世初接手這個行業時，她說：「剛開始為燈籠寫字時，內心也是怕怕的，不過慢慢學習後就好了。」

　　她創新的客家花布燈籠，受到廣大的歡迎，她笑說：「我自己創新發明的東西有人買就很開心啊！」未來她會持續結合傳統與現代潮流，讓更多人了解燈籠的美，為這間百年老店點燃更多希望的光。

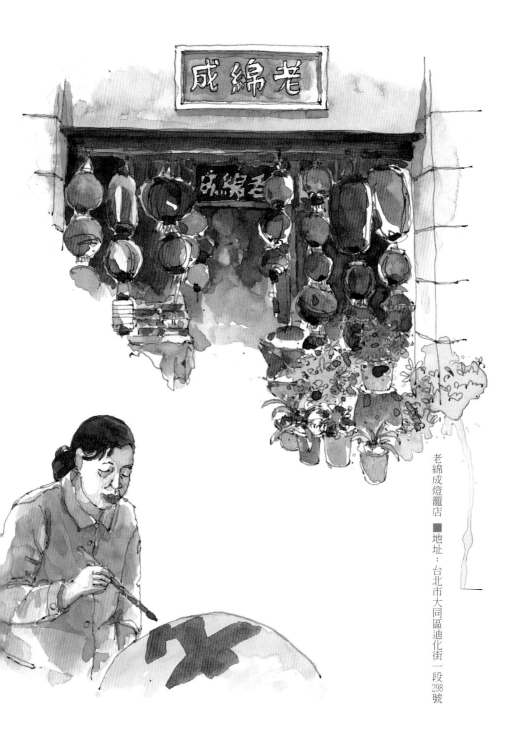

老綿成燈籠店 ■地址：台北市大同區迪化街一段298號

收藏黑膠時光
「第一唱片行」

　　一九三五年開幕的第一劇場位於保安街、延平北路口，裡面不但有電影，也有舞廳、咖啡廳，來來往往的人潮成為大稻埕人的休閒娛樂之所。

　　「第一唱片行」老闆看準這裡的熱鬧繁華，心想到舞廳跳舞、看電影的人散場後經過，或許會買唱片、錄音帶回家，於是便選在斜對面的保安街上開店。

　　一九六五年開店至今的「第一唱片行」，牆面上陳列著滿滿的黑膠唱片牆，吸引著所有過路人的目光，店內所收藏的每一張黑膠唱片，流出的不只是細膩的音質，還有珍貴的時代記憶，就像是收藏了那些遺落的美好時光。

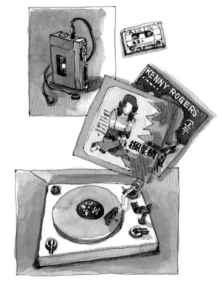

　　民國七十年代校園中，很流行用卡式隨身聽聽音樂，當時的年輕人不論走到哪兒身上是都必備，如同現在人手一支 iPhone 一樣！不少人為了一直聽 A 面自己最愛的主打歌還會用鉛筆插進錄音帶手動式捲帶呢！爆紅的電視劇《想見你》，劇中的穿越神器便是「卡式隨身聽」，一戴上耳機便進入了自己的世界，聽著伍佰的〈Last Dance〉帶我們穿越到那繁華市街的大稻埕，那個充滿了光陰故事的樂聲中！

第一唱片行　■地址：台北市大同區保安街88號

老台北人的祕密基地
大稻埕「慈聖宮」

　　香火鼎盛的「慈聖宮」，廟口有一大片廟
埕和幾棵老榕樹，俗稱「大稻埕媽祖宮」，
是大稻埕的三大廟宇之一。信眾除了來此求
神問卜、消災祈福之外，也為享用廟埕前那
一整排道地的「台北味」傳統小吃。

　　「慈聖宮」的台式早午餐其來有自，六十
幾年前的台北市正值城市建設的黃金年代，
延平北路的台北大橋下是當時最大的零工人
力市場，工人大部分來自中南部，工頭會來
「點工」挑選合適的青壯年上工，也就是俗
稱的「橋頭工」，久而久之，台北橋下便成
為大家找工作的聚集地。而鄰近台北橋的
「慈聖宮」也就成為工人們聚集交流、吃飽
吃巧的地方了！

　　「橋頭工」靠力氣賺錢，所以需要能飽
足的食物，來應付一整天粗重的工作，因此
攤販們早上開始賣起如：阿蘭炒飯、許仔豬
腳麵線、賴記雞捲、媽祖宮口黃記四神湯、
葉家肉粥、江家原汁排骨湯等許多美食。後
來一些店家也開始賣些海產以及簡單的下酒
菜，慢慢的帶出許多平價的酒家菜餚，直到
下午二點左右打烊收攤，成了台北最知名的
古早味廟口美食。

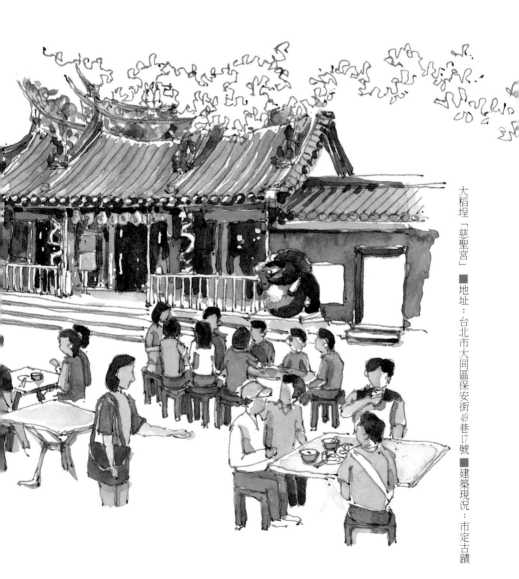

大稻埕「慈聖宮」 ■地址：台北市大同區保安街49巷17號 ■建築現況：市定古蹟

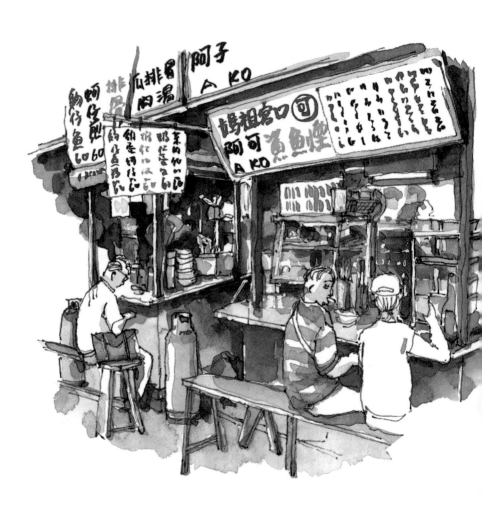

大稻埕「慈聖宮」 ■地址：台北市大同區保安街 49 巷 17 號 ■建築現況：市定古蹟

伍。文風鼎盛 ─ 大龍峒

　　大龍峒自古文風鼎盛，更有「三步一秀才，五步一舉人」之稱，當穿梭在孔廟、保安宮、四十四坎這充滿懷舊感的巷弄中，就能感受到舊時代的美好時光。

　　保安宮前有一座「四十四坎舊址」的石碑，四十四坎是這裡最早的商店街，裡面的「新雅美理髮廳」正延續著這份老派的動人故事；大龍市場旁「紅茶屋」的招牌紅茶，或是便宜又令人驚艷的炸蛋餅，以及鮮甜味美的蚵仔麵線，都是豐沛人文孕育下的台灣在地美味。

　　區內擁有眾多歷史建物，二〇〇六年政府進行「大龍峒文化園區」工程時，偶然在大龍國小操場及學校周圍，發現大龍峒遺址。雖然身為台北城早期繁榮的聚落之一，但挖出全新史前遺址乃是意料之外的事，而這裡也成為遺址文化與歷史建設共存的最佳範例。

保安宮　■地址：台北市大同區哈密街61號　■建築現況：國定古蹟

美的藝術殿堂 ──
「保安宮」

　　大龍峒是台北市少數還保留老派生活樣貌的地方，身為在地囡仔的我，如同美學大師蔣勳在這裡度過的童年般，對這裡有著兒時的美好記憶。「保安宮」建廟至今已有二百多年歷史，廟門口的石獅、廟宇的紅牆以及潘麗水神色靈動的精彩壁畫，是大師的美學啟蒙地，也是從古至今凝望漫長歲月所累積下的極致藝術。

　　在地人只要經過保安宮，就會很自然地雙手合十在廟前拜一拜！每年農曆三月保生大帝生日時會舉辦「保生文化祭」，其中碩果僅存的「放火獅」象徵辟邪除疫，而最令人驚嘆的就是「過火」儀式，先將木炭堆成十公尺長熱燙的「火龍」，由乩童、神轎與民眾赤腳跑踏而過後，據說神明能強化神威，信徒可以除穢去厄、消災解禍，還有一說燒過的木炭泡水喝也有保平安的功效呢！

　　保安宮曾於一九九五年歷經七年的整修，用傳統工法「整舊如舊」結合現代科技達到盡復舊觀的效果，保安宮的建築美學為台灣樹立了美的典範，如今大龍峒保安宮已然成為一座宗教藝術殿堂。

在地老派理髮店 ——
新雅美理髮廳

　　以往油頭髮型予人老氣的感覺，但隨著復古風盛起，原本是老一輩男性剪髮及刮鬍子的傳統男仕理髮廳，也成為年輕人剪髮的首選。

　　「新雅美理髮廳」座落於充斥著人文氣息的大龍峒「四十四坎」街區上，是一間將近五十年歷史的在地老派理髮店，外觀復古又蝦趴，完全是七〇年代男士理髮廳的樣貌，門口琥珀色的落地門窗上手寫著「男士燙髮、冷氣開放」，而且與一般沙龍店不同是店內洗髮方式是採正面低著頭洗，店內使用的復古式吹風機、剪髮與梳頭的工具都散發著濃濃的古早味。

　　二〇一八年時第五十五屆金馬獎的宣傳影片就曾在這充滿復古風情的「新雅美理髮廳」拍攝，主持人陶晶瑩還一人飾演包含洗頭小妹等四個角色。如果你也想體驗道地的台灣味就進來「ㄙㄟ斗」一下吧！

廳髮理

冷
開 氣
放

新雅美理髮廳 ■地址：台北市大同區哈密街84號

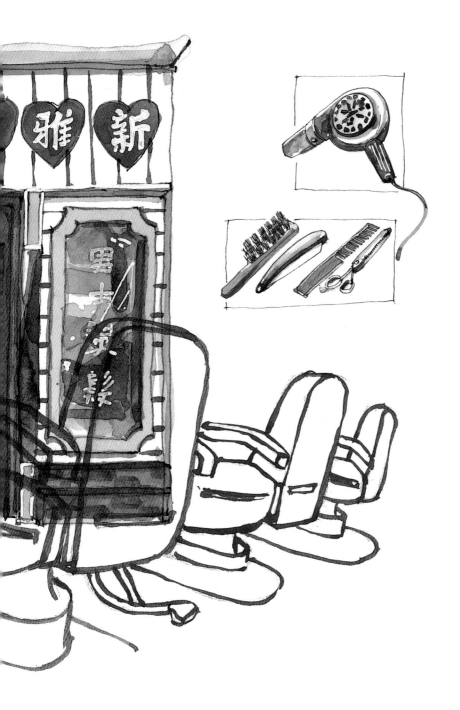

大龍峒「台北孔廟」

　　孔廟為儒家代表性的廟宇之一，從唐朝「依學立廟」後，孔廟便普設於各地。清代建造的「台北府文廟」是台北市的第一代孔廟，於日治時期因建校拆除，直到一九二五年地方士紳決議捐資，孔廟才得以重建於大龍峒。

　　台北孔廟為閩南式建築，是一九二六年泉州溪底派大木作匠師王益順規劃設計，並且號召知名匠師參與興築，廟內精雕細琢的剪黏、交趾陶等工藝獨冠全台。正南邊庫倫街一側的高大照牆，牆上「萬仞宮牆」四字正表示孔子學問道德高深、求學無止境。孔廟的主殿建築—「大成殿」磅礴大氣，屋脊兩端各立有「通天柱」，相傳為感念孔子德配天地，道冠古今而立，另說因秦始皇焚書坑儒時，士子為保存典籍而藏之，民間亦視為「藏經塔」。文廟氛圍在莊嚴肅穆之中與孔子學說相互輝映。

　　每年九月二十八日秋祭釋奠大典是孔廟年度盛事，祭孔儀式遵循古禮，其中「八佾舞」(註)中的「佾生」多年來都由大龍國小同學擔任並薪火相傳。「佾舞」自春秋戰國就有紀錄，佾生身穿黃色絲綢長袍，反應古人高雅謙遜的美學。孔廟保留傳統文化，遵循釋奠佾舞的古禮，深植在一代又一代的學子心中。

附註：台北孔廟因場地問題改為「六佾舞」。

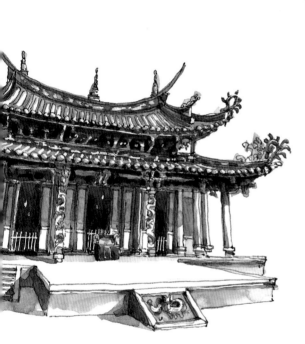

大龍峒「台北孔廟」 ■地址：台北市大同區大龍街275號 ■建築現況：市定古蹟

陸。台北歷史散步

　　台北這座城市有著令人熟悉卻又陌生的味道，每天經過的巷弄，日常生活中出現的風景，都暗藏舊時光的足跡，並與我們的生活緊密相連著，成為如今迷人的老台北。

　　有人曾形容「圓山舊兒童樂園」與台北市民的關係就像呼吸一樣自然，它伴隨不同世代的老台北人將近八十載的快樂童年。市立美術館旁邊的「台北故事館」舊稱「圓山別莊」，曾是大稻埕茶商招待賓客的別墅，因為外觀鮮豔的色彩，而有「童話奶油屋」的美稱。

　　從士林捷運站出來，在熱鬧喧嘩的士林夜市裡隱身的「瑞成棉被店」，是傳承百年技藝的老店，舊時購買婚嫁用品必訪之處。回望現在的新北投捷運站，一旁映入眼簾的是日治時期興建的「新北投車站」，它也是碩果僅存的百年木造車站建築。

　　有別於現代建築，六〇年代座落於公館新店溪旁的「寶藏巖」，現成了國際藝術村，拼貼的結構聚落，見證一個時代的縮影。時光冉冉，許多景觀都隨著都市發展消失無蹤，再不復見往日的風貌。

難忘的童年記憶
「兒童樂園」

　　日據時代，日本人就曾在「圓山」建立全台灣最早也是唯一的一座公營「兒童遊園地」，並成為當時最熱門的休閒場所。

　　記得小時候去過的那座遊樂園嗎？「圓山兒童樂園」可說是台北人老中青三代的共同回憶啊！台北的五到七年級生小時候幾乎都到「圓山兒童樂園」玩過！入門口旁高約四層樓的超長石磨溜滑梯，每每奮力的往上爬後迅速往下溜，反覆一次又一次的樂此不疲。另外經典的摩天輪和音樂馬車（旋轉木馬）、還有欣賞園區風景的峽谷列車小火車、不停飛快旋轉的咖啡杯、令人驚聲尖叫的輻射飛椅和太空船等設施，陪伴許多人度過快樂的童年時光，是個充滿幸福與歡笑的地方。

　　遺憾的是「圓山兒童樂園」於二〇一四年吹熄燈號並搬遷至士林，目前現址融合在地傳統閩式建築與史前遺址的歷史背景，重新開放成為「圓山自然公園」，已經成為打卡的最佳熱門地點！

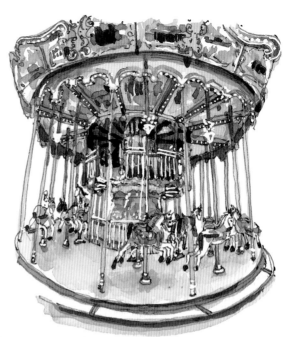
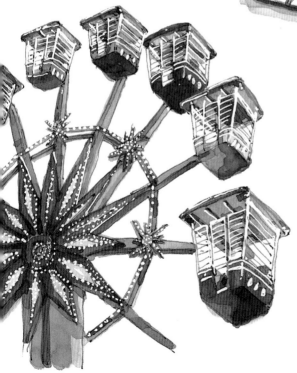

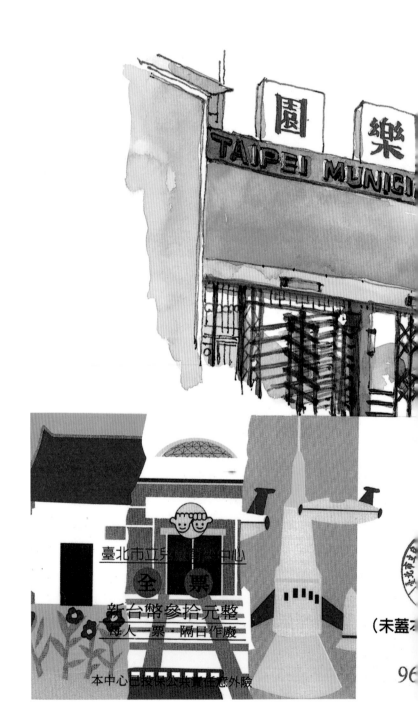

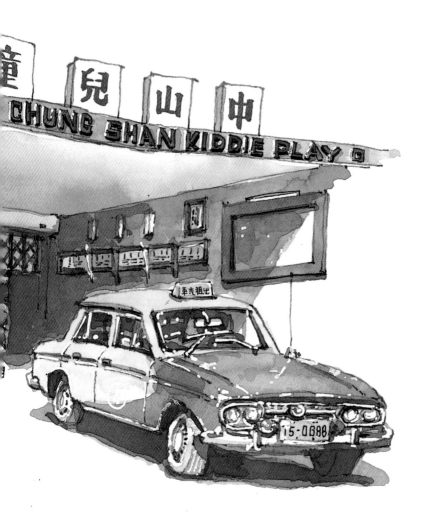

兒童樂園 ▆地址：台北市中山區玉門街33號，圖為一九六七年的「中山兒童樂園」大門

戳無效）

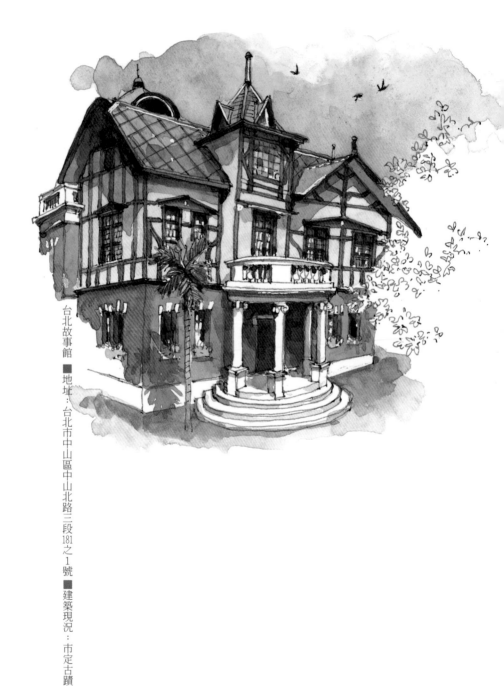

台北故事館 ■地址：台北市中山區中山北路三段181之1號 ■建築現況：市定古蹟

一段茶商變身銀行家的故事 ——
台北故事館

　　座落於台北市立美術館旁邊的「台北故事館」舊名為（圓山別莊），這棟英國都鐸式風格的小洋樓，正是日治時期台北大稻埕知名茶商陳朝駿的別墅，也在此寫下一段茶商變身銀行家的故事。

　　茶商陳朝駿是當時台灣蓬勃的茶產業重要人物之一，為招待當時的知名人士、各國茶商，委請日本建築師近藤十郎設計建造「圓山別莊」，這棟半木構造洋樓引進各種歐洲建築風格加以變化，二樓饒富趣味的亮黃色牆面與深色樹枝的對比，隨著歲月變化的銅綠色屋頂，成為台灣極為罕見的建築形式。

　　陳朝駿承父業掌管「永裕茶行」並經營得有聲有色，且於一九一六年與李家父子成立第一家由台灣人主導的「新高銀行」，但後來被強制整併於「台灣商工銀行」名下。「台北故事館」於日治末期輾轉易手，這棟如夢似幻的童話奶油屋更一度淪為總督府監獄，家族的興衰、時代的變遷令人不勝唏噓！

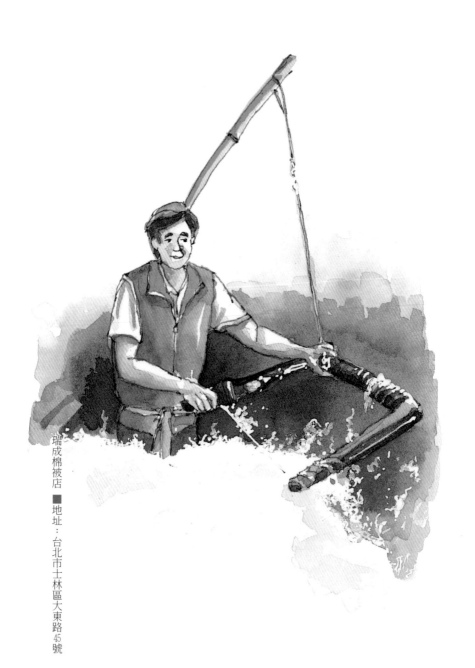

瑞成棉被店

■地址：台北市士林區大東路45號

「粧奩」裡的嫁妝 ——
「瑞成棉被店」

　　在物質缺乏的農業時代，「棉被」是家中重要的生活必需品，也是可以送進當鋪換現金的貴重品！

　　早期傳統的婚禮中，嫁妝影響著女性婚後的際遇，豐厚的嫁妝使女兒往後的生活有資憑藉外，也象徵了女家的地位。因此，外家嫁女兒，除了給男方米糕之外，嫁妝裡至少要有一床棉被（上下被），其最大的用意就是希望寶貝女兒嫁到婆家能夠一輩（被）子溫飽！

　　「瑞成棉被店」隱身在熙來攘往的士林夜市裡，傳承五代，成立至今已經一百三十幾個年頭。要做出一床棉被，所有的工序步驟繁複，尤其彈棉花時的棉絮飛揚，及夏、秋時分的黏熱相當辛苦！「老一輩的人說，做棉被的不施捨給乞丐，因為打棉被是連乞丐也不想做的工作。」

　　目前老闆為因應市場，轉型為多樣化經營，兼賣家庭寢具寢飾品才得以重新擁抱市場，百年老店也因此獲得新生！「瑞成棉被店」將持續傳承老祖先代代相傳下來的百年傳統技藝，緊緊溫暖住老台北人的心。

新北投車站　■地址：台北市北投區七星街１號　■建築現況：歷史建築

曾經飄泊異鄉的百年驛站 ——
「新北投車站」

　　「ㄅㄨ、ㄅㄨ！ㄑㄧㄥㄑㄧㄤ、ㄑㄧㄥㄑㄧㄤ」
說起飄泊異鄉二十幾年的百年驛站 —「新
北投車站」有一段滄桑史，不過終於能在
二〇一七年四月一日漂向北方……找回往日
風華！

　　鐵路北投支線（舊稱新北投驛），是日
治時期日人為發展新北投的溫泉觀光，於
一九一六年風光建造的觀光鐵道，當時以台
灣紅檜木為主要建材，簷架下美麗的雕花托
座以及圓孔老虎窗，至今仍是新北投車站建
築的一大特色！早期因都市開發建設，北淡
線於一九八八年停駛，新北投車站跟著走入
了歷史，整個車站站體也被拆遷至彰化。

　　後來因文化資產保存意識抬頭得以「返
鄉」，並迎回了當年往返淡水線的普通客車、
月台及鐵道，整個歷史拼圖才終於完整！最
棒的是現在可以進到火車內一睹風采，內部
有豐富的文史資料，還可以背起綠色大書包
感受一下四、五、六年級生高中時期的青春
回憶！舊時沿途的北投溫泉、關渡宮、純樸
的淡水小鎮以及夏日的沙崙海水浴場等大自
然的風光景色，留存在腦海中的點點滴滴是
生命中最美好的記憶！

特色歷史文化聚落
「寶藏巖國際藝術村」

　　六〇年代從寶藏巖寺附近，依山傍水自立建造而出的房舍景觀，目前成為台北市最有特色的歷史文化聚落，站在臨河岸下方邊的綠地向上眺望，仍然可以看見整片殘缺不全的牆壁綿延成的歷史痕跡。

　　寶藏巖面臨新店溪與高聳的福和橋，雖鄰近公館商圈，但走進這個聚落，彷彿來到另一個時空，從牆壁上一整排懷舊感的信箱走進蜿蜒的巷弄，轉個彎隨著緩坡築起的階梯，沿著山坡蓋成一間間的小房舍，外貌樸實的水泥磚牆形成多元豐富樣貌的寶藏巖聚落。

　　二〇〇四年之前寶藏巖一度面臨保存或是拆遷的爭議，幸而二〇一〇年被規劃為「寶藏巖國際藝術村」開啟藝居共生的聚落模式，在柑仔店、菜園、涼棚仍然可以見到剩餘僅有的十八戶居民的生活足跡，因此想要探討每扇門後的驚喜，或是看見藝術家正專注創作的同時，也請記得尊重寶藏家園居民的生活常規喔！

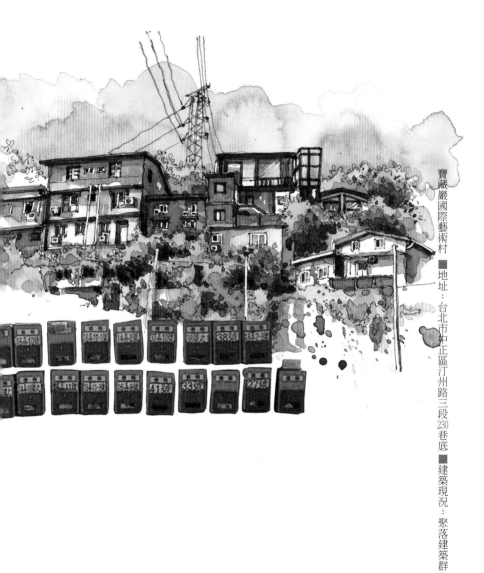

寶藏巖國際藝術村　■地址：台北市中正區汀州路三段230巷底　■建築現況：聚落建築群

擠公車的青春歲月 ——
「公共汽車」

　　還記得學生時代搭公車的經驗嗎？快要遲到的早晨，圓形的公車站牌邊已經站滿一堆同學，數雙眼睛搜尋一輛又一輛來往的公車，想着自己要搭的那輛公車還要等多久？在內心的焦躁升到最高點時，滿載的公車卻從眼前呼嘯而過……

　　以前的公共汽車上車是由司機剪票卡，下車是一條用拉的拉鈴線，這條線拉到後來經常呈現美麗的波浪狀，而且當時車內是沒有冷氣的，最多就是上方有一台吹著微風的小電扇。某一段時間後排座位的椅背後面，還曾出現用立可白寫下愛慕某某學校同學的留言或是 BB CALL 的號碼呢！

　　在那個沒有捷運的年代，唯一的大眾交通工具就是公共汽車了，所以上下課或是上下班時間，即使要遭受無數雙白眼，也要使出渾身解術擠上那快要炸裂開的公車，此時司機大哥通常會大喊：「同學！請往後面移動！不然大家要一起遲到啦！」現在搭公車看到年輕的學子們時，也會回想起讀書時的歲月，回憶起那段青春往事！

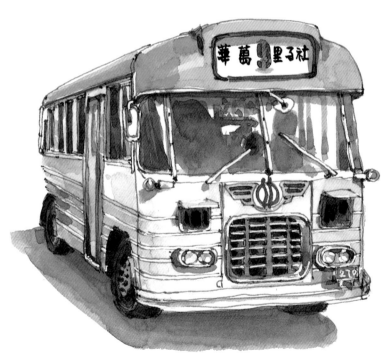

消失在台北人行道上的
「公車票亭」

　　早期為了便利民眾購票搭車，公車業者便申請在公車站牌附近設置售票亭。從四〇年代販售一張張的公車票開始，公車票亭不只是都市人的共同回憶，也見證了台北城近半個世紀的發展軌跡！

　　矗立台北街頭數十年的公車票亭，就像是個迷你的小雜貨店，在台灣還沒有便利商店的年代，也曾輝煌一時，除了販售公車票外，香菸、報紙、飲料還有愛國獎券都是公車票亭的暢銷商品。在觀光區甚至有賣底片和茶葉蛋呢！而且隨處可見的票亭也成為同學、朋友們出遊時相約見面的地方。

　　隨著都市發展建設，搭公車改為車上投現或是使用儲值卡，公車票亭於民國九〇年起消失於台北街頭，雖然人行道上更為寬廣，但是屬於台北城市的記憶似乎只能從過往的舊照片中去追憶了。

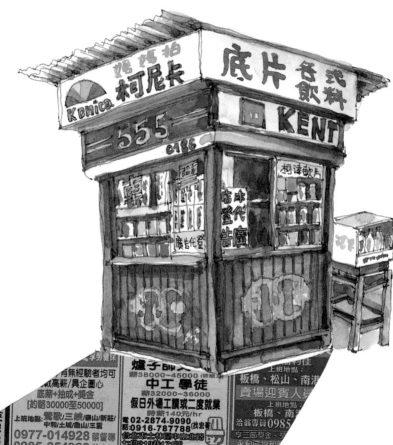

消失在台北人行道上的「公車票亭」

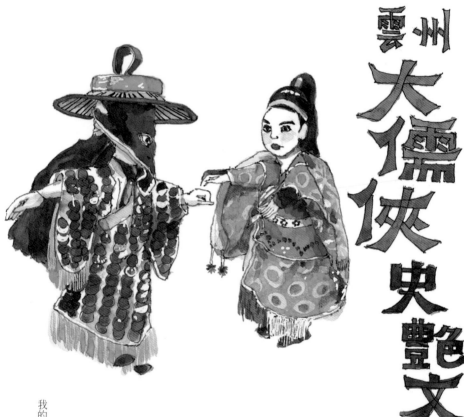

雲州

大儒俠史艷文

我的童年「雲州大儒俠史艷文」

我的童年
「雲州大儒俠史艷文」

　　早期的布袋戲，是在廟會和祭神時才看得到的野台戲。上小學時，電視中午時段有播出，因此會趁著上半天課的那天，一放學就衝回家看布袋戲，聽藏鏡人「哈哈哈，順我者生，逆我者亡，我是萬惡罪魁藏鏡人」。回想那萬惡的笑聲和出場口白真令人懷念。

　　據說第一代的史艷文，是台灣布袋戲偶頭雕製國寶大師─徐炳垣，當時以十歲兒子的面貌做為範本雕刻的，當年大師黃俊雄只跟他說：「小生，二十出頭，書生相貌俊俏英勇。」他就雕塑出風靡全省的「雲州大儒俠」。

　　布袋戲偶幽默風趣的俚語令人捧腹大笑，以及朗朗上口的口頭禪，還有依照劇中人物的個性，結合的恰到好處的的主題曲，都充滿特色。而創造這些布袋戲生命的人，就是有著「無形文化資產保存者」和「人間國寶」頭銜的「黃俊雄大師」！

　　最後「結果如何？請看明天續集」（台語）。

野台戲棚下的故事
「歌仔戲」

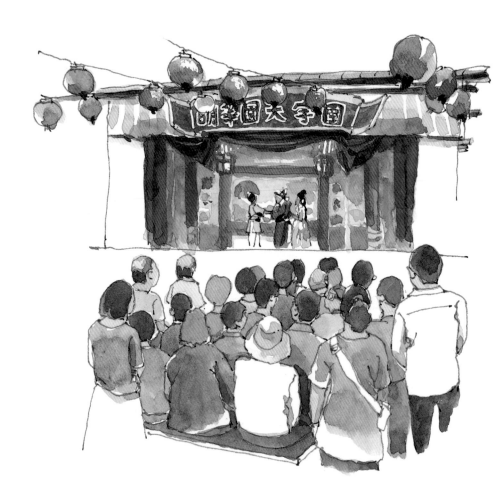

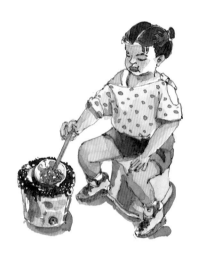

　小時候喜歡跟著大人去看廟會，廟會酬神的時候多半會請歌
仔戲班來表演，大人們坐在戲台前一排排的長椅上，陶醉在歌
仔戲忠孝節義的情節中，而小孩們就在戲棚下嬉戲玩耍，因為
台下有烤香腸的、打彈珠的、還有瀰漫著焦糖香的煮椪糖小販。

　野台戲的演出大都在吉慶場合，正戲演出之前必先「扮仙」，
為信徒祈福謝神，扮仙後有小孩們最期待的灑糖果時刻！然而
人生如戲，戲如人生，戲裡演的是歷史，戲外卻是真實的自己。
傳統的野台戲沒落，戲棚前的舞台，戲棚後是棲身之所，戲台
後面一箱箱的家當，裝載的是多少戲班人的一生。

　就如老一輩歌仔戲演員說的：「做這行是吃祖師爺的飯。」「即
使台下只有一個人在看，也會把戲演好。」

愛　　生　　活　　　0　6　2

速寫老台北

國家圖書館出版品預行編目 (CIP) 資料

速寫老台北 / 郭麗慧著・繪 . -- 初版 . -- 台北市：健行文化出版事業
有限公司出版：九歌出版社有限公司發行 , 2022.03
面；　公分 . -- (愛生活 ;062)
ISBN　978-626-95562-7-4 (平裝)
1.CST: 繪畫 2.CST: 畫冊
947.5　　　　　　　　　　　　　　　　　110022264

作　　　者 —— 郭麗慧
繪　　　圖 —— 郭麗慧
責任編輯 —— 曾敏英
發 行 人 —— 蔡澤蘋
出　　　版 —— 健行文化出版事業有限公司
　　　　　　　台北市 105 八德路 3 段 12 巷 57 弄 40 號
　　　　　　　電話 / 02-25776564・傳真 / 02-25789205
　　　　　　　郵政劃撥 / 0112295-1

九歌文學網　www.chiuko.com.tw

印　　　刷 —— 前進彩藝有限公司
法律顧問 —— 龍躍天律師・蕭雄淋律師・董安丹律師
發　　　行 —— 九歌出版社有限公司
　　　　　　　台北市 105 八德路 3 段 12 巷 57 弄 40 號
　　　　　　　電話 / 02-25776564・傳真 / 02-25789205

初　　　版 —— 2022 年 3 月
定　　　價 —— 380 元
書　　　號 —— 0207062
Ｉ Ｓ Ｂ Ｎ —— 978-626-95562-7-4
　　　　　　　9786269556298(PDF)